U0049243

家庭美術館／美術家傳記叢書

清趣・瘦金

莊　嚴

潘
襎
／
著

國立台灣美術館 策劃　National Taiwan Museum of Fine Arts　藝術家 執行

照耀歷史的美術家風采

「家庭美術館——美術家傳記叢書」於民國八十一年起陸續策劃編印出版，網羅二十世紀以來活躍於藝術界的前輩美術家，涵蓋面遍及視覺藝術諸領域，累積當代人對前輩美術家成就的認知與肯定，闡述彼等在我國美術史上承先啟後的貢獻，是重要的藝術經典，同時，更是大眾了解臺灣美術、認識臺灣美術家的捷徑，也是學子及社會人士閱讀美術家創作精華的最佳叢書。

美術家的創作結晶，對國家社會以及人生都有很重要的價值。優美的藝術作品能美化國家社會的環境，淨化人類的心靈，更是一國文化的發展指標，而出版「美術家傳記」則是厚實文化基底的重要工作，也讓中華民國美術發展的結晶，成為豐饒的文化資產。

Artistic Glory Illuminates History

In order to organize the historical archives of Taiwan art, *My Home, My Art Museum: Biographies of Taiwanese Artists*, a consecutive series that recounts the stories of various senior artists in visual arts in the 20th century, has been compiled and published since 1992. Accumulating recognition and acknowledgement for their achievement and analyzing their contributions to the development of art in our country, it is also a classical series of Taiwan art, a shortcut to understand the spirit and Taiwanese artists, and a good way for both students and non-specialists to look into the world of creative art.

Art creation has important value for the country and society from which it crystallizes, and for the individuals who create or appreciate it. More than embellishing our environment and cleansing our minds, a fine work of art serves as an index of the cultural status of a country. Substantiating the groundwork of our cultural progress, the publication of these artist biographies consolidates the fine arts development in the Republic of China, turning it into a fecund cultural heritage.

目　錄

附錄

卒餘渾地僻生涯薄山深俗事稀
　秋衣野渡逢漁子同舟蒲月歸門
　深痼多知榮悴空久見人心哀鳥趨
　橋詩社歡差夢書朋聲

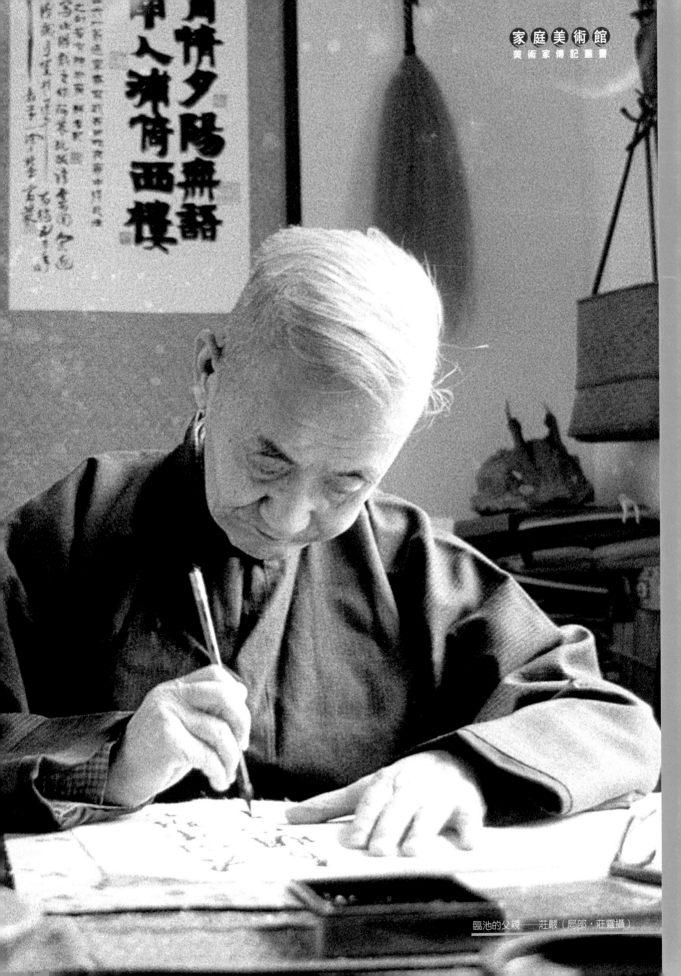

臨池的父親──莊嚴（局部·莊靈攝）

一·一燈獨對，憂時惆悵：
憂患中國的幼年歲月

掀開一頁中國近代史，我們儼然將發現這部苦難史，是屈辱且猶豫、壓抑與困頓，同時也是覺醒與實踐的一部辛酸史，就世界史而言，可說是列強在遠東霸權的爭奪史。數千年華夏帝國，面對西方列強在產業革命後所積聚的龐大能量，顯然沒有招架餘力。即使晚起方才進行維新運動的日本，甲午一戰，中國人從失敗、錯愕到驚醒，從物質論、技術論到文化發展進行反省，方才瞭解唯有澈底革新與自強，否則將被列強瓜分。

莊嚴出身於滿清政府左支右絀的不堪階段的晚期，從拳亂、八國聯軍、日俄戰爭到民國肇建，那是滿清政府最為動盪的十餘年歲月。民國肇建，袁世凱稱帝失敗，北洋軍閥割據一方，北洋政府時因權力分配不均而爆發內鬨，中央政府的權力更替，取決於軍事武力與權謀而非社會公義。幸而，知識分子在新式教育的北京與各地方大學的搖籃底下，培養出一批批具備現代知識與傳統知識的青年人。

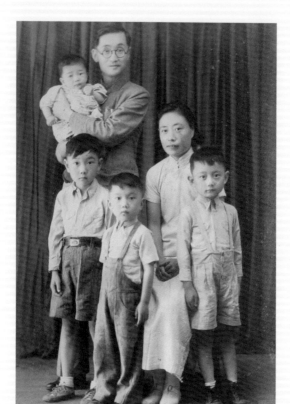

莊嚴正是這樣的一種人，具備豐富的傳統知識，負有時代使命，企圖將垂垂老矣的文明，重新透過文物、考古、書法美學加以復興與振作，其一生的事業、苦難與生活重心皆在於此。就某種層面而言，莊嚴類似現代的古典主義者，他的生命凝縮著古典精神在近代實踐的典範，同時也是近代中國知識分子救國的一員要角。

[左圖]
1939年，莊嚴全家合照於貴州安順。

[右頁圖]
莊嚴　1978　行書條幅　85×60cm
款識：白　粉紅　大紅　赤紅　紫紅
　　　醉　微醉　真醉　大醉　特醉
　　　醉乃本人老態　紅者諸弟容光也
　　　醉後書此　他日爪痕　六七年三月九日
　　　六一翁課後山堂中

白粉紅　大紅　朱紅　紫紅
釉微　釉其鈞　大釉鈞釉
釉乃市人參戀紅者
諸弟處先父釉後
書迎此口派痕
六七二有九日
寧保辰山堂中

■ 北京風雲

　　1839年清廷與英國爆發鴉片戰爭，1856年爆發英法聯軍之役，1860年簽訂中英、中法北京條約，中俄簽訂中俄璦琿條約，幾個條約下來，中國喪失黑龍江以北、外興安嶺以南六十萬平方公里，烏蘇里江以東四十萬平方公里，總計一百萬平方公里的領土。滿清末年，鴉片戰爭以後清廷歷經數十年變法圖強，卻在中日甲午戰爭當中受到嚴厲檢驗，敗於東方島國日本，割地賠款，天朝顏面盡喪，開啟所謂一百零三天的戊戌變法。無奈，變法受挫，朝局更加不安，慈禧太后欲廢光緒，冊封溥儁為大阿哥，名為「己亥建儲」。外則列強各圖己利以朝局穩定為要務，拒絕入賀，內則部分群臣通電反對；朝廷與各國對立猜疑。

　　此時山東省一帶習拳村民，逐漸與紅燈會合流，中國廣大民眾面對洋人欺凌，遂演變為對洋人與教會的仇視，伺機殺害洋人，焚毀教堂。

盛裝的慈禧太后。
（藝術家出版社提供）

1899年關外局勢緊張，關內的皇宮更是詭譎多變，宮廷內鬥達到顛峰，載漪聯手大臣欲廢德宗，立溥儁為大阿哥，各方角力，由此舊恨轉移成對外族的仇恨。慈禧太后利用拳民對付外國，拳亂以「扶清滅洋」為口號，燒毀教堂，殺害教民、外國傳教士。東北雖處北地，亦無法倖免，局勢已難挽回。隔年初，各國使節開始焦慮，大火逐漸蔓延，最終演變為殺害德國公使克林德的嚴重事件，6月21日慈禧太后以德宗名義向各國宣戰，最終引發八國聯軍之亂。

　　1899年（光緒25年）6月8日，莊嚴出生於東北長春。6月的長春，晝夜溫差變化不大，平均高溫26度、低溫15度，適於居住。長春位居東北交通樞紐，戰時自然是兵家必爭要地。前一年，俄羅斯才興建哈爾濱到大連的「哈大鐵路」，作為西伯利亞鐵路的南部支線。俄國早已視東北為禁臠，韓國已經依附於俄國，為此日本亟需北上與俄國爭雄。東北處於山雨欲來風滿樓的關鍵時刻。拳亂一起，光緒26年（1900）俄國以保護東三省鐵路及權益，派兵占領東北全境。英美等國透過遠東的盟國日本與俄國交涉撤兵，談判破裂。1904年（光緒30年）終於爆發日俄戰爭，戰事從2月延續到隔年9月，戰場在東北，百姓遭受蹂躪，最終簽訂樸茨茅斯條約，日本繼承俄國在東北的權力。

　　長春在滿清初期稱為「吉林烏拉」，滿清入關後，在此設立吉林將軍，偶爾也管轄寧古塔。因為此地素來為流人放逐之地，獲罪文士、謫邊官宦流落此地，文風自然鼎盛。此外東北為滿州人龍興之地，向來被嚴加保護，百姓過著和平歲月。然而，日俄戰爭掀起往後將近五十年的災難。1907年（光緒33年）有鑑於東北局勢險峻，遂頒布東北建省令，廢除盛京將軍、吉林將軍及黑龍江將軍，成立奉天、吉林、黑龍江三省，1911年（宣統3年）正式設置府州廳縣行政組織。

　　莊嚴名尚嚴，字慕陵，晚年以六一翁行於世。齋號初為愛智樓，後有適齋、秋夢盦，遷居北溝後，初號迂園，往後以洞天山堂題額。他出生的那年，東北局勢逐漸動盪，秋天開始拳亂蔓延。同年6月沙皇尼古拉二世派兵二十萬占領東北。外敵入侵，內亂未歇，莊嚴父親莊聘臣為

書法家莊嚴的父親莊聘臣。

避拳禍，舉家避難北京。拳匪亂平，生母朱禧珍病逝北京。爾後他隨父出關，八歲的莊嚴隨父親遷居哈爾濱，當時哈爾濱為俄國的勢力範圍，建築物饒富俄羅斯風情。我們得以推知，哈爾濱一地具有前進的近代思潮，莊嚴十四歲入讀吉林省立第一中學校。

吉林省立第一中學校前身為1907年的吉林中學堂，當時滿清頒詔廢除科舉取士，興建新式學堂蔚為一時風潮。同年長春市在列強要求下設立招商局，此時，在長春市向西南可以通往孟家屯、瀋陽，往西北通往寬城子站、哈爾濱，長春的貨運業務也從這年開始，同年12月1日，日本建造的南滿鐵路開通，長春客運業務也由此開始。1914年（民國3年）日本建造長春站鐵

畢業季節，名校「北京大學」
榜書下的入口人來人往，畢業
生拍照留念。（林保堯提供）

1916年12月26日接任第三任校長。此時北大設立文科、理科、法科以及
預科，他認為文理是教育的基礎，著手整頓。

　　北京大學前身為「京師大學堂」，乃是戊戌變法時由孫家鼐奉命創
立，在廢除科舉、國子監之後，等於是中國最高官辦學堂與教育行政機
構，胡適稱其為「歷代太學的繼承者。」民國肇建未久，臨時大總統孫
文讓位袁世凱，1912年2月29日北京兵變，袁世凱以北京安定為由，推遲
南下，遂定都北京。國民黨於是年選舉獲勝，理事長宋教仁3月原定出
任內閣總理，卻於上海被刺殺。孫文號召討袁，7-9月兩個月討袁軍事行
動失敗。二次革命失敗後國民黨員紛紛逃難，10月10日，袁世凱就任中
華民國第一任總統。袁世凱以國民黨國會議員密謀推翻政府為由，取消
該黨國會議員資格，國民議會因人數不足無法開會，國會停擺，大權從
此由袁世凱獨攬。1914年因第一次世界大戰，日本出兵山東半島，隔年

致多人被捕下獄先生營救保釋並發表聲明隨即離京既而全國重

要省市罷市罷學罷工為北京學生運動聲援政府終拒簽和約並罷免

曹陸章三人先生亦經挽留復任于十三年仍以不與北洋軍閥合作

引退迨十五年國民革命軍北伐勝利定都南京後受命任大

學院院長中央研究院院長及監察院院長等職嗣專任中央研究院院

長創設專門研究機構羅致專家學者致力發展學術抗日軍興國府西

遷先生在港就醫不幸於二十九年三月五日逝世年七十有四噩音

傳至陪都重慶朝野震驚政府明令褒揚惟以對日戰事方酣時艱道阻

未能迎奉國內遂告先生家屬與友生卜葬於香港行華人永遠墳場

先生元配王夫人繼配黃夫人先卒周夫人近年亦逝于四人無忌稍

齡懷新英多女二人咸廣峙查散居各地旅港國立北京大學同學會同

人每於春秋二季上巳以春禊暴因墓地年久失葺乃倡議重修並立石

表於阡昔曾子稱仲尼曰江淮以濯之秋陽以暴之皜皜乎不可尚已當

今之世惟先生之足以當之先生門人故北京大學校長蔣夢麟先生

曾以詞誄先生同當中西文化交接之際先生應運而生集兩大文

化於一身其量足以容之其德足以化之其學足以當之其才足以擇之

嗚呼此先生所召成一八大師歟斯誄也衆足呂狀先生生平並志

於茲以諗來者

中華民國六十七年三月五日　香港國立北京大學同學會敬立

[左、右頁圖]
1978年，莊嚴應北京大學臺灣校友之請，為故校長蔡元培撰寫「蔡孑民先生墓表」。

先生諱元培字鶴卿號孑民浙江山陰人清同治六年十二月十七日生
其尊甫嶧山先生迨商八長母周太夫人恒教以其身處世之道
先生早擷巍科入翰林自甲午中日戰役敗我國朝野人士競言新
學始步獺曲籍講求新知及戊戌政變從朝局丕變先生敢展榮教
然出都思以教育救國仍任紹興中西學堂教繼任南洋公學特別班
教習並創設中國教育會及愛國學社旋以且急秘密從事革命活動為
清吏偵悉遂避地青島習德文為且留學準備乙巳加入同盟會丁未
赴德初居柏林繼入萊比錫大學習揩學凡九重美學期以美育陶冶人性
以代宗教凡三年課蕭專言多諸辛亥草命軍起義武昌東南各省
底定國父孫中山先生就任臨時大總統任命先生為教育總長蒞
訂表育方針學校系統興課程綱領為全國教育奠一新基後以袁世凱
專政乃憤而辭職於民國元年秋憬春再度赴德二年八宋教仁案發生
得滬電促歸共謀討袁二次草人失敗去國赴法旅居數年與李石曾吳
稚暉先生等創立留法勤工儉學會並組織華法教育會以謀兩國文化
合作五年回國任北京大學校長革新校政祛除舊習倡學術自由是
舊學新知兼容並包俱臻蓬勃而全國學術風氣亦為之丕愛實八年五
四愛國運動發生北京學生遊行示威反對巴黎和約且痛懲賣國儉壬

向袁世凱提出條件嚴苛的「二十一條」，輿論譁然，袁世凱最終於5月9日接受部分條款，號稱「五九國恥」。革命後的政局動亂不安，傳統君主立憲的觀點逐漸湧現，1915年12月12日袁世凱宣布隔年為洪憲元年，19日設置登基大典籌備處，反袁聲浪逐漸高漲。討袁戰起，隔年3月23日袁世凱宣布取消洪憲年號，同年6月6日去世，黎元洪繼位。民國初年的國體紛爭到此告一段落，范源濂（1876-1927）出任教育總長，遂電請在法國訪問的蔡元培出任北京大學校長。

在科技報國時期，蔡元培主張「大學者，研究高深學問者也」、「循思想自由原則、取兼容並包之義」，對北京大學進行了一系列改革。除了三科之外，北大又設立預科，乃是北大附屬高中，學制為三年，往後改為兩年；考試通過可以直升本科。預科分兩大類，第一類考入後進入文科，第二類進入理科。1912年京師大學堂改為國立北京大學，隔年位於北河沿的清朝譯經館改由法科使用，文理科則在公主校區。

從1917年1月到1923年1月期間，蔡元培出任北京大學校長總計五年。北洋政府經歷黎元洪繼任大總統、馮國璋代理大總統、徐世昌大總統、周自齊國務院總理攝行大總統職權及黎元洪復任大總統，總計五任四人，相對於袁世凱去世後到北伐統一期間，北洋政府總計更替十四位大總統與國務院攝行，雖有「五四運動」，蔡元培擔任北京大學校長期間的政治相對穩定。1922年起，北方才開始陷入北洋軍閥混戰局面，局勢相當不穩定。

北京大學創建於1913年，當時滿清官員與國民革命軍的官員相差無幾，許多官員在此進修，上課期間帶著「聽差」伴讀，頗顯尊貴。明代以來稱呼地位尊貴的男性為「老爺」，因此北京大學在民國初年被戲稱「老爺學堂」，封建制度未消，官僚習氣太重。因為這種習氣沿襲自滿清時期的國子監、太學傳統。在此授課的教師採用傳統教學內容，教者不知所以，學者不明就裡，學問在喪失科舉出路之後，欠缺淑世的知識熱情，北大彷彿舊有帝制幽靈底下的士大夫們的太學。

按理說北京大學堂時期最具學問特色，以及極具前衛思想的只有「同文館」。同文館創立於1862年（同治元年），本國、外國籍教師皆有，前三年專習外語，往後則是各種學科及個人專業領域。1878年（光緒4年）當年總計有學生一百六十三人，大多專攻英文、法文及算學。同文館因庚子之亂停辦，1902年併入京師大學堂，大學堂設有譯書局，嚴復受命為總辦，林紓為副總辦，隔年設置譯書館，繼承同文館。然而近代大學的精神並非僅是傳播知識，而是學問的自覺，同文館依然是將語言當作了解西洋知識的技術，離理想的近代大學依然太遠。

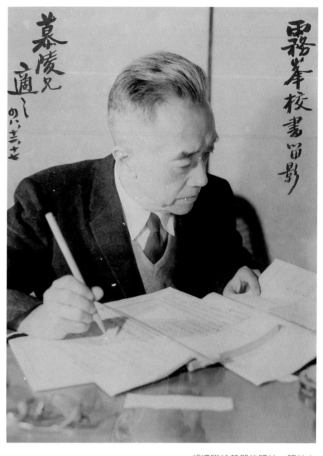

胡適贈給莊嚴的照片，照片上寫有「霧峰校書留影　慕陵兄適之　四八‧十二‧十七」。

▋謫落人塵

莊嚴一生甚少提到北京大學預科期間的生活，顯然這段期間他只能全神貫注來準備進入北大的入學考試。北京大學設置哲學科是1920年五四運動之後的事情，五四運動以後，校園氣象一新。

北京大學在蔡元培主持下，東西文化兼容並蓄，古今學問共冶一爐。陳獨秀出任文科學長，夏元瑮出任理科學長，自由主義者胡適（1891-1962，1917-1923年任職北大），左派文學家李大釗、魯迅，中國古生物、地質學創建者並留學日、英兩國的李四光（1889-1971，1919-？年任職北大），留學倫敦大學的化學家王星拱（1887-1949，1916-1928年任職北大），主張科學立國；此外尚有留學日本、美國的任鴻雋（1886-1961，1920-1922年任教北大），留學法國的生物學家李書華（1980-1979，

羅家倫為「五四運動」的命名者。

1922年出任北大教授），留學英國的左派物理學家丁西林（1893-1974，1919年起任職北京大學物理系教授兼預科主任）；留學美國，歸國成為人口學、經濟學權威的左派學者馬寅初（1882-1982，1916年出任北大經濟系教授，1917年蔡元培聘任為研究所所長）；留學日本、英國，近代中國最早的社會學者陶孟和（1887-1960，1914-1927年任職北大教授、主任、所長、院長）；馬克斯《經濟論》翻譯者，留學日本的陳啟修（1886-1960，1917年受聘法科教授兼政治所長）；留學英國政經學院以及巴黎大學的王世杰（1891-1981，1920年任職北大）；中國植物學開創者鍾觀光（1868-1940，1918-1926年任職北大預科副教授），自學成家的印度哲學學者，以及農村改造運動者梁漱冥（1893-1988，1917-1924年任職北大），詩人與史學家黃節（1873-1935）、中國戲曲大家吳梅（1884-1940，1917-1922年任職北大）、沈兼士（1887-1947，1922-？年任職北大），歷史教授、國學專家朱希祖（1879-1944年，任職北大期間不明）、馬衡（1881-1955，1922-？年任職北大）及歌謠專家常惠。此外也有被視為守舊派卻精通數國外語的辜鴻銘（1857-1928，1915-1924年任職北大）、民族主義卻主張帝制的國學大師劉師培（1884-1919，1917-1919年任職北大）等人都是北大的名師。這些師資陣容幾乎網羅中國當時的拔尖人才，有些人將西洋所學移植中國，奠定嶄新領域，有些則是自學而成家，有些則是國學大師，自成一家之言。前衛的如胡適、陳獨秀、李大釗、魯迅等人雖然並非同屬一宗一派，卻都頭角崢嶸，狂者有之，狷者有之。民國初年激烈動盪的年代，才有此瑰麗多彩的人文景致，百家爭鳴，新舊兼容；凡此，皆在蔡元培絕對的自由主義的教育理念下，才得以兼容並蓄、活潑潑地開創出北京大學的學風。

北京大學真正成為足以代表中國知識分子良知的殿堂，必須經歷時間淬鍊，只是這個考驗很快到來。1919年1月，第一次世界大戰戰勝國在法國巴黎召開巴黎和平會議。巴黎和會漠視同為戰勝國的中國的權益，將德國在華權益轉移給日本。消息傳回國內，輿情譁然。外加在前兩個

[右頁圖]
莊嚴的個頭不高，皮膚白皙，圖為喜穿西裝的年輕身影。

月，韓國爆發追求民族獨立的「三一運動」，中國民眾對於此起韓國歷史上最大規模的抗日運動，密切注意，對五四運動也產生一定影響。韓國三一運動持續到年底才結束，日本被迫由武治改為文治，此後韓國在中國、俄國遠東地區成立許多大韓民國臨時政府或者流亡政府，持續爭取朝鮮人民的獨立。北京大學學生在5月4日當天號召北京地區十三所院校三千多名學生，匯聚天安門廣場，高呼口號，「外爭主權」、「內除國賊」，北大學生羅家倫朗讀《北京學界全體宣言》：「中國的土地可以征服而不可以斷送！中國的人民可以殺戮而不可以低頭！國亡了！同胞起來呀！」學生被捕，全國工商界與社會團體與學生舉行聯合罷工、罷課，最終6月28日，中國代表團拒絕簽署巴黎合約。

【關鍵詞】

韓國三一運動

「三一運動」又稱「三一起義」、「三一獨立運動」，乃是日本統治朝鮮期間（1910-1945）影響最為深遠的獨立示威運動與武裝起義。遠因為第一次世界大戰巴黎和會，美國總統威爾遜提出十四點和平原則，其中論及反殖民問題，主張民族自決，此一主張鼓舞留學日本的朝鮮學生；其次則是大韓帝國建立者高宗皇帝（1863-1896任朝鮮王朝國王，1897-1907即位大韓帝國皇帝）在日本統治期間，於1919年1月22日突感不適，暴斃身亡；被毒殺的原因，據稱是他試圖祕密派遣使節前往巴黎和會，控訴日本統治朝鮮下的民眾苦難。日本駐朝鮮總督長谷川好道發布訃告，宣稱高宗病故於腦溢血，將於3月3日舉行國葬。朝鮮民眾懷疑日本毒害高宗，群情逐漸高漲，天道教領袖孫秉熙（1862-1922）聯合三十三位工商企業領袖，聯合起草一份《獨立宣言書》，3月1日提前於國葬日前在塔洞公園舉行群眾大會，宣讀《獨立宣言書》，國葬變成抗日運動。當天下午塔洞公園聚集三十萬人，朝鮮各地紛紛舉行示威遊行與武裝抗日運動，此後人數達到兩百萬人之多。日本採取高壓手段屠殺，保守估計死亡達八千人，一萬六千人受傷，數萬人遭逮捕。

經歷這場慘烈運動，韓國獨立人士紛紛逃亡中國及蘇俄遠東地區，4月13日大韓民國臨時政府在中國上海成立，初期選舉李承晚，往後長期由金九領導。三一運動迫使日本採取懷柔政策統治朝鮮，然而反抗運動從未終止。此一運動間接影響中國的「五四運動」。

【關鍵詞】

薛稷（649-713）

薛稷，乃是初唐著名書法家，與歐陽詢、虞世南、褚遂良並稱初唐四大家，傳世作品有〈杳冥君銘〉、《信行禪師碑》。詩人薛道衡曾孫，魏徵外孫，薛曜堂弟。武則天皇帝時舉進士，睿宗時官至禮部尚書，受封晉國公。開元元年（713）涉太平公主謀反案，以知情未報被賜死。薛稷長年臨摹虞世南、褚遂良墨跡，兼及人物、佛像、樹石、花鳥，尤以畫鶴聞名，五代黃筌之前，薛稷所畫鶴圖，無人能及。

薛稷書法清秀嬌健，婀娜多姿，唐代書法家張懷瓘〈書斷〉：「學褚書尤尚綺麗，媚好膚肉，得師之半矣。可謂河南之高足矣，甚為時所珍。」顯然，唐代大家固然推崇他的書法成就，卻只認為他僅得褚遂良書法精神的一半。到了清代，廣東書法名家吳榮光評論薛稷書法：「用筆之妙，雖青瑣瑤臺合意之作亦不過是過。」此一評論集中評論其用筆曼妙。其實我們仔細觀看《信行禪師碑》，足以發現薛稷除了兼容虞世南與褚遂良書法成就之外，也融入隸書筆法，結體疏朗，嫵媚中不失跌宕的氣勢，勁瘦中蘊含圓潤的筆調。呂總指出：「薛稷真、行如風驚苑花，雪惹山柏」，頗有灑脫風韻，孤標朗朗之態。薛稷書法下起中唐柳公權、宋代徽宗皇帝，不失為初唐大家，可惜盛名為褚書所掩。

五四運動不只被視為民族運動，同時也是新文化運動。陳獨秀主辦《新青年》對於全國知識青年思想啟迪甚大，胡適在〈中國文學改良芻說〉，分別強調「須言之有物」、「不模仿古人」、「須講求文法」、「不作無病之呻吟」、「務去爛調套語」、「不用典」、「不講對仗」、「不避俗言俗語」等等觀點，這類運動被稱為白話文運動，除此之外，相對於中國傳統文化，陳獨秀提出在新文化運動根源上的革新運動，主張迎接「德先生」（民主）與「賽先生」（科學）。

五四運動隔年，莊嚴進入北京大學哲學科，分別受教於胡適、馬衡、沈尹默（1883-1971）、沈兼士（1887-1947）等人。當時他住在馬神廟附近西老胡同一號前院。此時，同樣住在這裡的有往後與他結為莫逆之交的臺靜農（1902-1990）。臺靜農此時前來北大國文系當旁聽生。他們每天見面，卻並未打招呼，他對莊嚴做了如下描述：「清瘦白皙，西裝懷錶，個子不高，走路頗疾，看

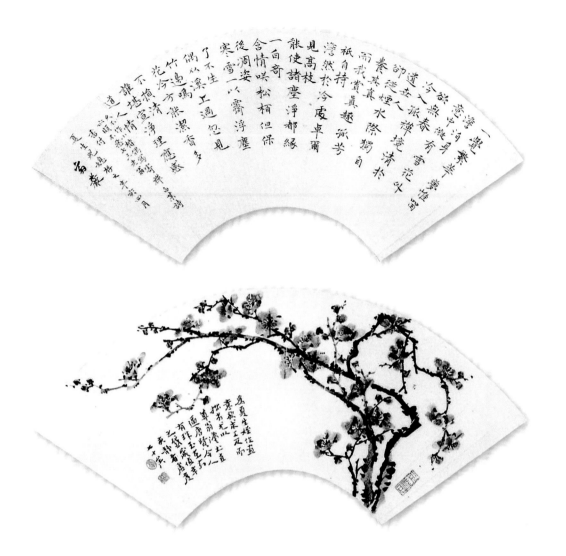

似紈綺，卻不傷薄，年少而有長厚氣。」(P.21) 尚未登上舞臺的莊嚴，穿著入時，儼然紳士派頭，風度翩翩，故而給臺靜農「紈綺」的感覺，畢竟在當時的北京，若非家境富裕、思想新潮豈能如此。此時他的書齋稱為「愛智樓」，取英語「philosophy」的字義。大學時期，「其實他書架上金石考古的書，多於『愛智』之類的著作。……天天早晨先練字，再做別的事。……日臨薛稷的信行禪師碑，……」從莊嚴摯友臺靜農所言得知，莊嚴興趣在金石研究與書法，書法則起於薛稷。薛稷書法師承褚遂良，筆法較褚書娟秀，影響宋徽宗甚鉅。日後為紀念北大前校長蔡元培所寫的〈蔡孑民先生墓表〉(P.16-17) 深受褚遂良影響，筆法飄逸，結體端正，在褚書的家法外，另立門戶。然而，莊嚴存世作品多為來臺之後所做，無從窺見其早年作品實貌，殊為可惜。

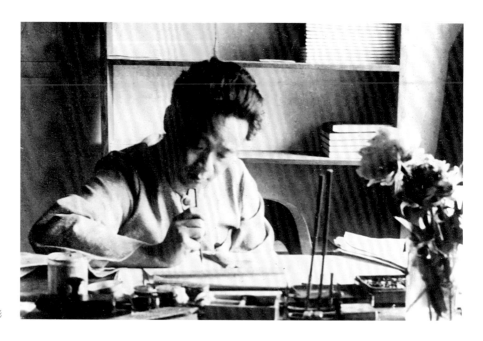

董作賓身影

莊嚴受業於胡適，哲學系畢業後，在沈兼士推薦下進入北大國學門研究所工作，擔任助教，月薪三十大洋。國學所位於北大沿三院內的譯經館內，沈兼士時任國學研究所主任，該所分為歌謠、考古、清室檔案研究等部門。

莊嚴最初隸屬著名歌謠專家常惠歌謠工作室，董作賓（1895-1963）也在此當助教，一段期間共同從事歌謠研究，莊嚴接著轉往馬衡主持的考古研究室。兩人相從甚密，董作賓出身河南，雖任助教，卻大有抱負，一夜兩人共枕，董作賓說：「為今之計，只有佔先，一面發掘，一面讀書，一面研究，……有了新材料，就有新問題，這問題就會逼著你非讀金文小學和細心思考不可，自然會有新局面，新結論，……舊路已為人家佔滿，不另闢新天地哪有咱們年輕人的出頭之日。」莊嚴屬於按部就班的學者，董作賓則胸懷遠大，披荊斬棘，獨樹一格；前者易於晚成，後者頗能鶴立雞群。此後，董作賓前往安陽考古，莊嚴持續在考古研究室工作。莊嚴在馬衡手下整理繆荃孫去世後家人售與北大的一萬八千種拓片，總稱「藝風堂」金石搨片。這份工作乃是將搨片與「藝風堂金石收藏目」進行實物與記載比對，耗費時日，影響莊嚴書法研習的興趣。

[右頁上圖]
安陽附近的殷墟遺址為考古研究重鎮。（王庭玫攝）

[右頁下二圖]
大學時期，莊嚴天天早晨練字，臨寫薛稷所書《信行禪師碑》。

二 · 西風搖落，鼠雀爭雄：故宮博物院的開館

五四運動後的中國，世局頓然激烈動盪，政治、經濟、文化，以及思想莫不充滿變數。首先是政局多變，北洋軍閥由割據到混戰，南方政局不遑多讓，同樣詭譎難測。經濟因為列強操縱生產，民生無以自足；社會則因列強，尤以日本圖謀中國領土日亟，仇外氣氛特別濃厚。文化方面則因留學各國留學生逐次返國，新思想成為解救中國的一股力量與希望，尤以馬克斯主義緊密與政治結合逐漸引起知識分子的興趣。如此複雜的局面背後，實際上存在一個揮之不去的問題，外國勢力以各種方式介入中國近代的發展。因此，中國內部每有變局必有外力介入，使得局勢相形複雜與難解。莊嚴在北平的就學與就業背後同樣存在著這股無形力量的拉扯，最終隨著日本軍國主義侵略熾焰的高漲，被迫隨著故宮文物南遷。

[下圖] 1965年，莊嚴在故宮工作時的神情。
[右頁圖] 莊嚴　集句四言聯　紙本　款識：焚香默坐　抱膝長吟　六一翁　嚴

爇香默坐

抱朕長吟

翁
巖

▎國中之國

　　1917年7月1日，北洋軍閥張勳率兵入北京，擁護溥儀復辟，段祺瑞將其驅逐，隨之拒絕承認《中華民國臨時約法》。同年9月10日孫文在廣州成立中華民國軍政府，被推舉為中華民國陸海空軍大元帥，計畫北伐，史稱三次革命；然而廣州軍政府卻被桂系、滇系軍閥把持，孫文被迫離職，前往上海蟄居。1920年8月廣州軍閥陳炯明掃清廣東省內桂系、滇系軍閥，11月28日孫文返回廣州，隔年4月2日廣州非常國會取消軍政府，4月7日孫文被選為大總統，展開第二次護法運動，5月直奉戰爭，直系獲勝，恢復約法，滯留廣州的國會議員紛紛北上。孫文卻在此一和解氣氛中主張北伐，陳炯明反對，主張美國式的聯省自治，孫文將陳免職，陳令軍隊砲轟總統府，逼迫孫文離開廣州返回上海。孫文在上海與第三國際共產代表越飛發表「孫越聯合宣言」，國共合作開始，孫文獲得俄國軍事援助。1923年1月16日桂系將領楊希閔擊潰陳炯明，孫文於2月21日再次返回廣州成立大元帥府。

[左圖]
最早的紫禁城建築留影。

[右圖]
穿著西裝攝於20世紀初的溥儀。

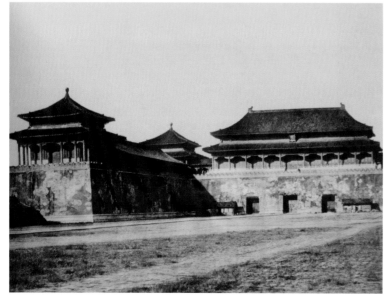

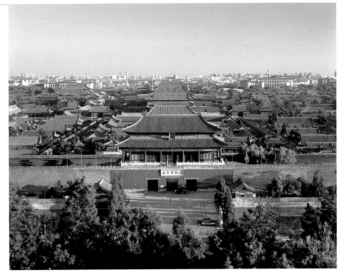

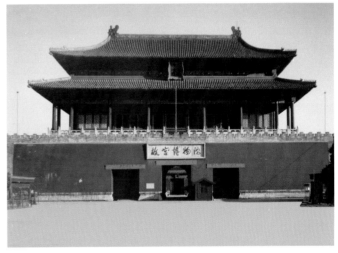

從這段歷史看來，整個中國分為南北兩方，雙方互不統屬，對外以北洋政府代表中華民國，對內則軍閥之間彼此算計，擁兵自重。而每個軍閥背後都存在著列強的勢力，因此軍閥在某種程度上成為帝國主義支配中國的代表。袁世凱去世後，國內軍閥初期分為北洋軍閥、滇系軍閥、粵系軍閥。後期則分為中國國民黨、中國共產黨、桂系軍閥、直系軍閥、奉系軍閥，以及馮玉祥的國民一軍。大體而言，軍閥割據局面指的是袁世凱去世後的1916-1928年，總計十三年；另類說法乃是指1928年國民政府雖然統一中國，實際上各地依然合縱連橫，1930年中原大戰，中華民國的軍閥表面衝突正式結束，轉為隱性的對立。

民國初年的中國，除軍閥割據，局面不堪之外，最令人不解的是「國中有國」，滿清政府被推翻之後，廢帝溥儀依然高坐紫禁城內，沿襲宣統年號。莊嚴指出：「民國十三年以前，北平的清室遺老們，每逢舊曆初一和十五，仍然穿著滿清的朝服，招搖過市，入宮去『朝覲』；當時他們出入都走神武門，北平人由於見得多了，看慣也不以為怪。」被廢黜的帝室依然盤據著廣大宮殿，宮牆外面是每年固定送來生活銀兩的近代社會，內部則是過著綿延數千年的宮廷生活。孫文推翻滿清，號稱五族共和，北洋政府對於「大清皇帝辭位優待之條件」並未徹底執行。依據規定：「大清皇帝辭位之後，『暫居宮禁』，日後移居頤和園。」或許是因為北洋軍閥的袁世凱、徐世昌、段祺瑞、馮國璋等人皆任前清軍職，戀主之情所使然，因此並未嚴格執行移居事宜。民國初年的敵我難分，舊有價值觀與法理難以兩全，即便革命家孫文，亦不忍

今日北京大學語言文學系大門一景。（林保堯提供）

以理責情。

莊嚴1918年考入北大一院的文學院，他說北京城內的荒唐情形，看了七年之久。同樣地，身在北京的莊嚴對於軍閥的混戰及政權的更替，更是了然於胸，莫可奈何。

清室占用紫禁城的局面最終在第二次直奉戰爭後獲得解決。馮玉祥倒戈，軟禁大總統曹錕，11月5日派兵驅逐清室。馮玉祥令警備司令鹿鍾麟於前一天派兵解除清宮兩千兩百名景山內守衛士兵武器，調往北苑重新改編。隔天，鹿派兵解除神武門護城河營房的警察武裝，諭令清室即日遷出皇宮，遣散紫禁城四百七十餘名太監、宮女百餘人。溥儀在兩次御前會議之後，決定遷居德勝橋醇親王府。終於溥儀與嬪妃一行於下午四點乘車離開紫禁城。從此正式結束民國以來一場「國中有國」的政治史上最大荒謬劇。

此時，莊嚴已經從北京大學哲學科畢業，在國學門考古研究室擔任助教，兼任國立古物保存委員會北平分會執行祕書。莊嚴獲得沈兼士推薦，成為清室善後委員會事務員，仍兼職北大國學門助教。這時候，他才二十六歲，正是他所說的「溥儀出宮，我入宮。」此後莊嚴一生與故

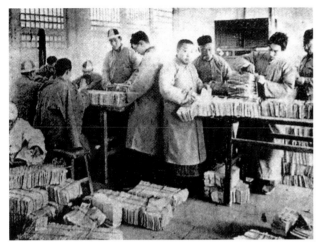

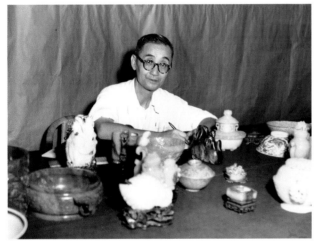

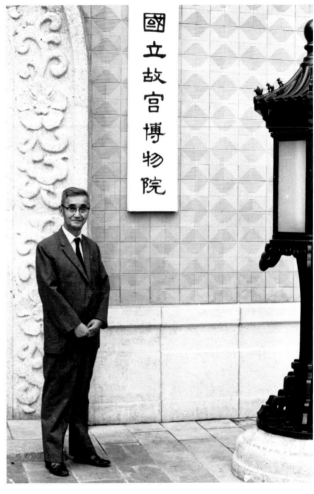

宮博物院譜上數十年不解之情，即便經歷戰前的華北事件、二次世界大戰的日軍侵華的長達八年期間，最後則是國民政府遷臺，莊嚴幾乎與故宮博物院畫上等號，生死與共，榮辱共嚐。

一掃殘局

馮玉祥素來行事果決，立場強硬，強迫清室迅速遷出紫禁城，毀棄《清室優待條件》，另訂《修正清室優待條件》，「第一條、大清宣統

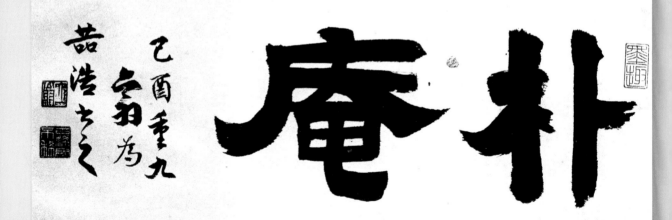

駕 聖命 子有 土生

乙卯季勝八之展翁

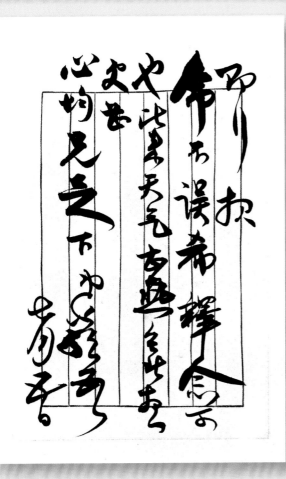

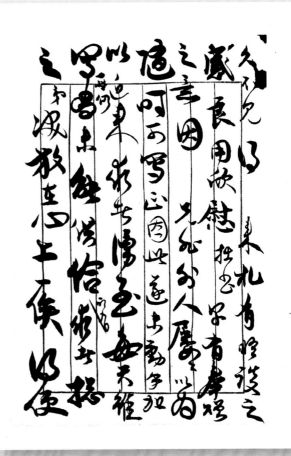

[上圖]

莊嚴　臨好大王碑冊頁

[下二圖]

莊嚴　行書手札致王心均先生

帝從即日起永遠廢除皇帝尊號，與中華民國國民在法律上享有同等一切之權利。」此一處理顯然澈底解決國中之國的困境。然而，最棘手的問題是如何清點龐大的清宮文物。

到底十餘年來，故宮文物如何被盜賣，想必已經不是公開的祕密，經由各種管道流出宮外，散布到國內以及世界各地。莊嚴指出，故宮文物流失的管道歸結起來有四種，溥儀賞賜、拍賣與典押、溥儀竊取，以及宮監盜賣等方式。1925年3月19日發現，「諸位大人借去書籍字畫古玩等造冊」，譬如記錄著庚申年（民國9年），借者署名陳大人、朱大人等人，有收回與未加註兩種，「不加註」者顯然已經被這些「大人」伺機占有，至於賞賜則更難計算，這正是清朝覆滅，這些舊臣圍繞在「舊主」身旁的原因之一，有依戀故主者而不忍離去者，也有伺機奉承，博得賞賜者。曹錕逼黎元洪下臺，賄選國會議員當選總統，曹錕生日，溥儀致贈壽禮，未回禮；溥儀為討曹歡心，又補上許多珍貴文物，曹錕即刻向清室宣誓履行優待條款。其餘軍閥吳佩孚、徐世昌、張作霖亦收到溥儀餽贈宮中禮物。溥儀以故宮文物餽贈軍閥，獲得喘息，伺機而動。此外，日本東京大地震溥儀致贈三十萬賀禮以代現金，亦皆勾結外力以求自保。清室若欠缺預算，則將文物拍賣、抵押。此外，溥儀不時派人夾帶文物出宮，此為竊取文物，圖謀他日再登大位。這批珍寶，或販售或運往天津，日後轉往長春，滿州國覆亡後，流落世界各地。最後的損失則是太監私下盜賣，大多屬於珍寶之類。

「關於點驗公私物品之手續，結果決定內務府派出紹英等四人，為點查委員，國民軍方面警察廳派兩人警備司令部派兩人為點查委員，即由清室與政府合組清室古物保存委員會，國務院並函聘李煜瀛（即李石曾）為委員長。」11月7日《社會日報》做了以上的報導。這件事被視為國家大事，由警察廳通令各市民於6日懸掛國旗一日慶祝。社會上對於此事普遍抱持正面的看法，清室遷出之後，北京城內的詭異氣氛得以減低之外，為保文物不再外流，清宮內所有門窗一律盤查後查封。一個月後正式成立「清室善後委員會」。

1924年11月8日黃郛主持攝政內閣會議，組成「清室善後委員會」，選派蔡元培（蔣夢麟代）、汪兆銘（易培基代）、鹿鍾麟、張璧、范源濂、陳垣、俞同奎、沈兼士、葛文濬、紹英、載潤、寶熙、羅振玉等組成。這個委員會當中，蔣夢麟、陳垣、俞同奎、沈兼士為北大教授，紹英、載潤、寶熙、羅振玉則為清室推派代表。除了這些委員之外，監察委員六名，由京師警察廳、高等檢察廳及北京教育會為法定監察員之外，另聘吳敬恆、張繼、莊蘊寬（1867-1932）等人出任監察委員。負責實際清點古物事項的專責委員，分別是莊嚴、董作賓、魏建功、潘傳森

1924年，「清室善後委員會」的委員們在故宮養性殿之殿前合影。

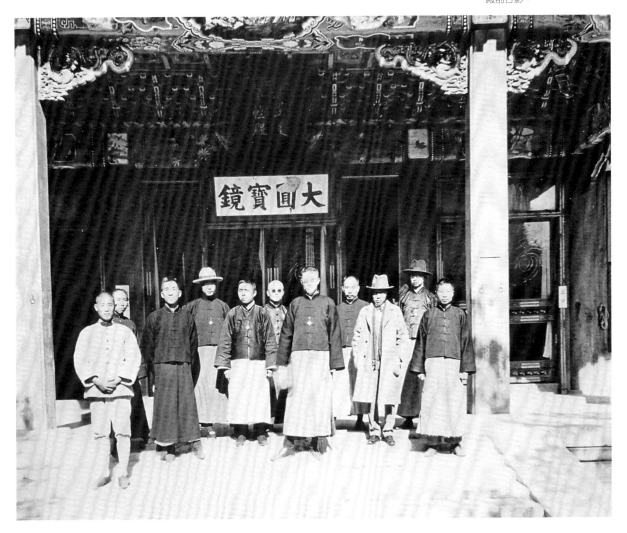

等人。往後成為故宮重要職員的有馬衡、袁同禮、徐鴻寶、李玄伯、徐炳昶、黃文弼、顧頡剛與吳瀛等人。

素來故宮文物被溥儀視為私人金庫，擅自處分，行徑乖張。因此，溥儀與其王公大臣想盡辦法試圖回宮，故而多方阻止清點工作。馮玉祥作為北洋軍閥一員，卻能於控制京城的一個多月期間，使出霹靂手，迅速解決盤根錯節的清室善後問題，歷史必須給予評價。馮部屬鹿鍾麟雖為軍人，卻能調派部屬，在關鍵的一個多月維護安全，保全文物；黃郛為一介文人，擔任國務院攝行期間，排除萬難使得「清室善後委員會」得以籌備完成，此外尚有李石曾、莊蘊寬等無數人物，對文物的保護貢獻良多。

北京政府局勢多變，黃郛攝政內閣成立於1924年10月31日，卻結束於11月24日，當天段祺瑞出任中華民國臨時執政，此時，清室遺老紛紛奔走，上書否認攝政內閣的決議，串聯臨時執政祕書廳梁鴻志等舊勢力阻止清點。12月20日舉行第一次委員會，清室代表全員缺席，李石曾以過人膽識，公然「反抗政府這種違反民意、不合手續的命令。」幾番周折，終於使清點工作於12月24日順利進行，即使軍警未到，由警備隊派駐宮外軍隊長官參加清點。12月31日孫文獲段祺瑞執政邀請，自天津抵達北京；清室舊官僚紹英、寶熙認為清室優待條款既然訂於民國，孫文自然有責過問，上書孫文，要求恢復條約。孫文回覆：「綜斯數端，則民國政府對於優待條件勢難再繼續履行。吾所以認十一月間攝政內閣之修改優待條件及促清室移宮之舉，按之情理法律，皆無可議。」此後，清室阻撓的行動逐漸減少，故宮文物的清點工作順利進行。

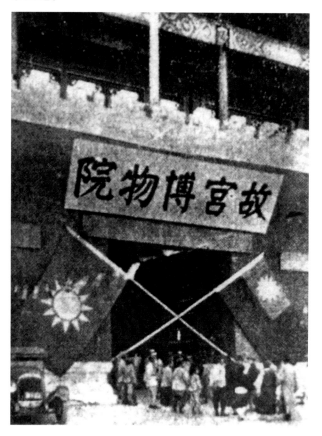

1925年10月10日，紫禁城神武門掛上「故宮博物院」匾額，由清室善後委員會委員長李石曾題字。

▋書生入宮

　　莊嚴在北京大學畢業這年，自題小照：「本是維摩自在身，為何謫落到人塵；摩娑舊事渾如夢，二十餘年認不真。」稟性自由，不知何故身處紅塵，仔細思量，過往舊事已然如夢。歲月飄逝，一位東北來的青年，大學畢業即將面對社會，心中自然充滿著猶豫與不安。因為往前一步即是塵俗的牢籠，退後則又如何安身立命呢？

　　1925年10月10日故宮博物院於乾清門舉行成立開幕儀式，李石曾以顏體寫下「故宮博物院」榜書，意味著中華民族長達數千年帝制下的皇家珍藏得以與民共享，或許這更加顯示出中國步入嶄新時代的重要里程碑。只是，故宮博物院的開館背後，經歷多少不為人知的坎坷、危機，以及保護文物的心血。

　　為使故宮內博物院營運不受北洋政府之牽制，故宮創建元老莊蘊寬（P.38）貢獻良多。他曾任北洋政府審計長，1926年以個人名義向各國銀行貸款三萬銀元，維持營運。同時，也因為他的斡旋才使魯軍免於派駐故宮，故宮文物的清點得以免受兵禍。「爛漫繁枝鎖宮門，宮花未減舊時紅；長安三月春如海，可奈人民烽火中。」乃是他於故宮之作，三月花海，北平市民卻在烽火中，哪有心情賞花呢？詩中透露出淒涼與無奈。莊嚴幾乎每日必須經過神武門，面對軍閥割據，萬般無奈，留有這

[右頁圖]
莊嚴　曼殊上人詩　1970
瘦金書體
款識：百戰無殘壘　巍然獨此
　　　存　古藤猶鐵色　舊碣
　　　尚苔痕　有相能逃劫
　　　無為道益尊　臺城落日
　　　裏　多少未歸人
　　　庚戌冬　六一翁嚴

樣沉痛的詩句：「颯颯西風搖落哀，驅車憑弔故宮來；興亡自古都如夢，成敗爾今付酒杯；鼠雀爭奪歎雄主，豺狼劫盜思英才；淒涼太液池邊柳，猶傍行人舞一回。」（莊嚴〈過神武門〉）鼠雀、豺狼正是他對於北京權力現狀的控訴。除了無奈與悲憤之外，故宮也必須自立自強，同仁們想盡辦法籌款，1926年莊嚴與同仁齊念衡將故宮所藏古代銅印一千兩百九十五枚，使用故宮特製印泥與印紙，編印成《金薤留珍》發行，手印二十六部，售價一百洋銀，轟動士林。此印譜往後以石版印刷，再次發行；故宮遷臺後，亦再次印行。

　　日本在1920年代開始，因為朝鮮殖民、掌握東北南滿鐵路的優勢，考古挖掘也著重於此。分別有朝鮮樂浪遺跡、東北地區的渤海國上京龍泉府、趙國都邯鄲等遺跡的出土，同時證明曲埠為魯國都城。因此，在莊嚴前往日本留學前後正是東北亞考古史逐漸確立的年代，而此一時期中國也開始進行考古挖掘與研究。

【關鍵詞】

莊蘊寬（1867-1932）

　　莊蘊寬，字思緘，號抱閎，晚號無礙居士。他是故宮博物院當初在複雜動盪的局面下，得以順利開館營運，貢獻卓著、不能忘記的一人。

　　袁世凱稱帝，莊蘊寬為極少數公然反對帝制籌備會的約法議會議員。1916年4月到1927年2月期間擔任審計院院長。1924年12月20日，清室善後委員會成立，他與吳敬恆、張繼同獲委員會聘任為監察員。從清室善後委員會委員與監察員名單中得知，位置最高、權力最重者當屬莊蘊寬。段祺瑞上臺後，溥儀會同遺老阻止清點，段祺瑞政府祕書長梁鴻志致函內務部，阻止清點，莊蘊寬嚴詞指出：「滿人之糊塗，皆一偏之見」、「若以迴護而生枝節，影響所關非細」，致函內務總長龔心湛，使清點工作順利進行。故宮博物院經歷馮玉祥國民一軍時代，又至段祺瑞執政，接著則是吳佩孚時期，最終則是張作霖階段，每時期都遭有滿清遺老試圖動用人事關係影響政府，改組委員會，每於緊要關頭莊蘊寬皆能積極斡旋，一次次粉粹遺老入主故宮，染指文物的企圖。一度，他出任故宮維持會，接替李石曾，收拾殘局。為免於遭受段執政控制，拒絕其資助。莊蘊寬在北伐統一中國前以局外人之身，對故宮博物院文物的維護與無私奉獻，永留史冊。

莊蘊寬像

1928年6月莊嚴雖然已經在考古學門以及故宮文物單位服務，卻得以北大交換學生身分，被推薦到東京帝大考古研究室，跟隨原田淑人（1885-1974）研究。原田淑人與濱田耕作（1881-1938）與北京大學馬衡等人共組「東亞考古學會」，原田與濱田同被稱為日本考古學之父。原田淑人留學英國，將國外考古學引進日本，他除了研究漢代服飾之外，同時也前往朝鮮、中國東北進行考古工作。1925年原田與濱田來到北京，見到馬衡、沈兼士兩人，共同協議促進雙方交流，成立東亞考古學會，互派留學生。馬衡也因為這個機緣，前往日本考察。因為互派留學生的制度，莊嚴得以在東北亞考古熱潮下，前往日本留學，長達一年九個月，往後成為日本東亞考古學大家江上波夫的同學。

百戰無殘壘巍然獨此存古藤猶
鐵色舊碉尚苔痕有相能迷劫無
為道益尊臺城落日裏多少未歸
人民殊上人詩 庚戌冬 莊嚴

1928年6月8日國民政府軍隊進入北京，結束北洋政府十三年的統治，6月20日國府公布「故宮博物院組織法」、「故宮博物院理事會條例」，結束故宮開館以來所面臨的各種問題，使故宮博物院在北平邁向數年的穩定黃金時代，莊嚴在這年出國留學。他在往後研究成果之一的〈尺八〉一文中如下寫著：「今年（民國17年）春末夏初，我別了祖國，別了北平，別了師友，來到日本求學，當時心中悵惘淒鬱，難以言說，……」莊嚴在短短的一段話中提到三個「別」字，祖國是文化的原鄉，北平是學問與心繫的故都，還有他最眷念的朋友。他以「悵惘淒鬱」來說明當時的心境。莊嚴素來喜歡民國鴛鴦蝴蝶派詩人蘇曼殊詩歌：「春雨樓頭尺八簫，何時歸看浙江潮；芒鞋破缽無人識，踏過櫻花第幾橋。」（蘇曼殊〈本事詩〉十首之九）其中有「尺八」二字，引發莊嚴研究尺八的動機，往後他獲得蘇曼殊此詩墨寶，如獲至寶。他屢次書此詩，雜以瘦金兼褚書、薛稷等，典雅灑脫。

1928年4月國立中央研究院歷史與語言研究所籌備處在廣州成立，董作賓被聘為通訊員，暑假前往安陽調查，決定挖掘計畫，秋天史語所成立，董作賓受聘為編輯員，主持試掘小屯遺址工作。安陽考古研究為中國考古學上初次使用點、線到面的科學考古挖掘工作，成為中國考古學的開端；隔年春天，李濟出任中研院史語所考古組長，進行挖掘工作，到抗日戰爭爆發為止，總計進行十五次科學挖掘。考古學與文獻相互印證成為1920年代晚期到1930年代中期最為顯赫的一門學問，莊嚴出國留學也意味著考古學在東亞的蓬勃發展。

1930年3月，離莊嚴去國已經一年九個月，他應北京大學國學門考古組聘任返國，參加河北易縣考古挖掘工作。當時由馬衡教授擔任團長，團員除莊嚴外，尚有常惠和傅振倫，皆為北京大學同學。這時正當中原大戰爆發前夕，從5月到11月，蔓延冀、魯、豫、陝、鄂、湘、桂等省的決定性戰役，最終南京的國民政府獲勝，傷亡三十萬人。此後，中國表面上進入穩定的階段。

春雨樓頭尺八簫何時歸

看浙江潮芒鞋破缽無人

識踏過櫻花第幾橋

匆匆試雪紙

伯和宗弟一哂　宗嚴

三・四海兵火，離亂西南：
文物避居後方

故宮博物院在國民革命軍北伐統一中國之後，雖有中原大戰的波折，但是預算穩定，從1928到1933年的數年期間，開創故宮博物院在北平時期的黃金時代。莊嚴出生於清末，接受中國早近代化教育，進入故宮工作之後與故宮文物的命運密切相關，特別是他受到器重被派往東京跟隨東亞考古學權威原田淑人進行研究，歸國後成為中國第一代考古研究者，同時也是故宮內部僅有具備專業考古訓練的專家。歸國後從事了幾次考古工作，因一連串華北事件，為免遭受戰火波及，故宮文物開始南遷。文物南遷之後，又經歷四年的內鬆外緊的生活，期間莊嚴首次出任要職，率團前往倫敦參與展覽活動，歸國後不久，因七七抗戰開始，又帶著首批精華文物展開其顛沛流離的生活。

[左圖]
莊嚴執筆書寫神態。

[右頁圖]
莊嚴　趙孟頫〈書趵突泉詩〉　1959　行書
82.5×35cm　國立歷史博物館藏
款識：濼水發源天下無　平地湧出白玉壺
　　　谷虛久恐元氣洩　歲旱不愁東海枯
　　　雲霧潤蒸華不注　波瀾聲震大明湖
　　　時來泉上濯塵土　冰雪滿懷清興孤
　　　己亥秋　莊嚴

濼水發源天下無，平地湧出白玉壺。
谷虛久恐元氣洩，歲旱不愁東海枯。
雲霧潤蒸華不注，波瀾聲震大明湖。
時來泉上濯塵土，冰雪滿懷清興孤。

乙亥秋　邵岩

倉皇辭帝京

　　九一八事變為中國近代的命運帶來不可知的未來。中原大戰使反抗中央的軍閥勢力一時收手，華北兵力空虛，東北軍入關駐紮，東三省一時真空。日本軍閥趁機發動九一八事變，扶植偽滿洲國，溥儀夾帶著文物，在一批暮氣沉沉的老臣簇擁下，步上傀儡政權的道路。

　　1931年秋天，莊嚴與申若俠（1906-2005）女士結婚於北平慶和堂，此後申若俠將與他命運與共，共同肩負要職。申若俠父親為曾任吉林督軍署長孟承恩將軍之科長，爾後轉任哈爾濱檢察官。申若俠畢業於北平女子師範大學，屬於當時少數女知識分子，以後也在故宮服務。故宮文物南遷，申若俠陪同莊嚴，護持兒子們，輾轉播遷，備極辛苦。1932年4月長子莊申出生於北平協和醫院，次子莊因出生於1933年，三子莊喆出生於1934年。這段時期，莊嚴一家居住於北平十剎海南岸白米斜街胡同東口的「三槐堂」。三槐堂本為張之洞故居，後由哲學家馮友蘭購得，往後由莊嚴、常維鈞及歷史學者徐炳昶等分為三戶人家合住。徐炳昶於1921年擔任北大哲學系教授，講授西洋哲學史，往後出任北大教務長、北平女子師範大學校長，日後並成為考古學專家，1932年並經政府指派擔任我國「西北科學考察團」的中方團長。常維鈞即為北京大學教授常惠，曾經於1928年國府

進軍北京城時，搭救以文賈禍的臺靜農。常維鈞在魯迅南下之後，曾經代為收集資料，顯然彼此皆相互熟悉。國府入主北京之前，敵人為軍閥，此後則是共產黨，因此內部之關係逐漸複雜。莊、常兩家更為投緣，申若俠與常維鈞的妻子葛孚英時常一同觀戲、學歌、學戲。那段時光，對於莊家而言，應當是最為愜意與快樂的歲月。

從1933年起到1935年，日本對中國展開一連串的侵略行動，史稱「華北事變」。1932年7月日軍進攻熱河時，故宮反應迅速，著手選擇文物裝箱，以避兵燹。1933年1月，莊嚴被拔擢為故宮博物院古物館第一科科長，從此數十年肩負故宮文物的安危。

1933年1月爆發長城抗戰。1月3日山海關淪陷，平津震動。9日故宮召開緊急會議，議決故宮文物南遷。這是有史以來中華文物最大規模的搬遷，「我們的辦法，是將庫中乾隆以來，由景德鎮運到宮中，原封未動所裝載的瓷器箱，打開來看看，他們是怎麼包裝的。」再者，找來琉璃廠的各大古玩商，詢問如何包裝文

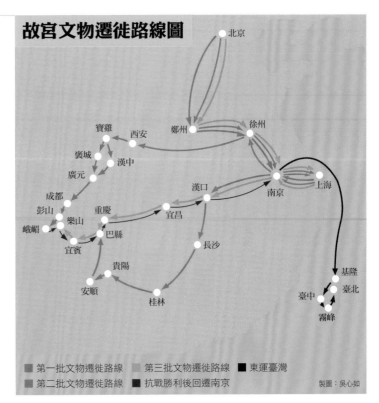

故宮文物遷徙路線圖

■ 第一批文物遷徙路線　　■ 第三批文物遷徙路線　　■ 東運臺灣
■ 第二批文物遷徙路線　　■ 抗戰勝利後回遷南京　　　　　　製圖：吳心如

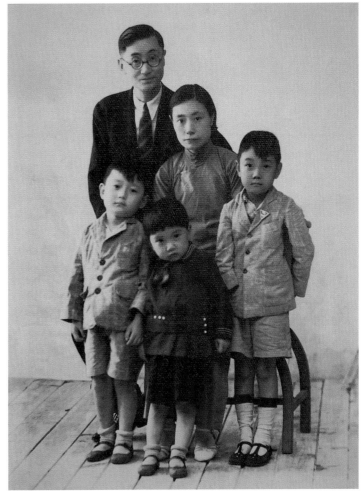

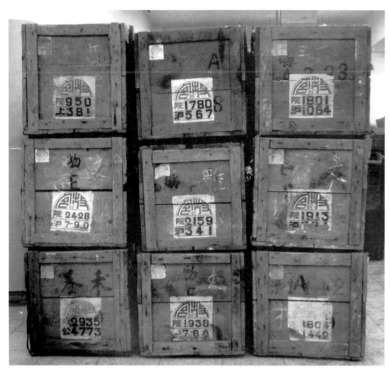

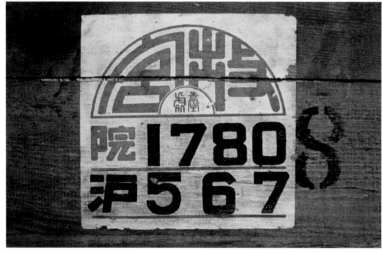

［上圖］
故宮文物南遷盛裝文物的木
箱。（藝術家出版社提供）

［下圖］
故宮文物南遷木箱上的編號。
（藝術家出版社提供）

物與運送，並請來宮中示範。最後歸結出四字真言：「穩、準、隔、緊。」「穩」即小心，「準」乃核對精確，「隔」即隔離，「緊」乃是文物的捆緊。第一批文物於2月5日運出二千一百十八箱，故宮祕書吳瀛押送；此後總計分數次運出，分別由古物館副館長馬衡、圖書館副館長袁同禮、文獻館副館長沈兼士、總務處長俞同奎等人。總計運出一萬九千五百五十七箱，文獻檔案留存南京，其餘運往上海英、法租借區寄存。

5月中日簽訂「塘沽協定」，1934年10月26日爆發第一次張北事件，1935年5月30日爆發第二次張北事件，最終簽訂「秦土協定」。1935年5月爆發河北事件，最終簽訂「何梅協定」，日本取得對河北省、察哈爾省的控制權，隨後日本人利用漢奸殷汝耕成立「冀東防共自治政府」，轄下面積達8200平方公里。此一傀儡政府位於北平、天津以北，等於是中國與滿州國之間的緩衝地，同時也是日本進入北平的門戶，華北門戶為之洞開。1935年12月到1937年8月，中國政府迫於日本的壓力，組成冀察政務委員會。從一連串的軍事行動到簽訂協定，日本無不企圖在華北製造出綏遠、察哈爾、山西、河北及山東的自治運動，使其成為第二滿州國。1935年12月，宋哲元出任冀察政

務委員會主席，一時終止日本的進逼。國府主張
攘外必先安內，故而對盤據江西省南部的贛南蘇
維埃政府進行圍剿，1932年4月起國民政府在贛
粵閩、豫鄂皖等地開始圍剿中國共產黨，總計
五次。只是，這個安內攘外的政策受到質疑，
1935年12月9日北平爆發「一二九運動」的學生運
動，全國響應，指責國府對日本政府的軟弱與無
能，使得國民政府攘外必先安內的政策受挫。

　　故宮文物在近代即是中國命運的縮影，而故
宮文物的命運也與莊嚴往後的命運息息相關。

▌海外弘藝

　　故宮文物存放在上海三年期間，故宮人員再
次開箱清點，核對在宮內清點時有無錯誤。文物
在滬期間，最大盛事乃是1935年4月在上海外灘中
國銀行倉庫公開舉行五星期的「倫敦中國藝術國際展覽會」出國預展，
展示七百三十五件文物。因為故宮博物院開館以來第一次在外國展出，
必須先在國內舉行出國預展以昭公信，倫敦展覽結束返國後於南京考試
院明志樓舉行為期三週展覽，1937年1月展示於第二屆全國美術展覽會。
抗戰期間為了中蘇友好，於1940年1月2日在莫斯科展出，1941年3月在列
寧格勒展出，1942年9月返國後參加在重慶第三次全國美展，之後於1943
年12月再度於重慶舉行故宮書畫展，簡稱「渝展」。隨後於抗戰期間有
1944年4月12-30日在貴州貴陽的展覽，稱為「筑展」。1946年11月在成都
舉行，抗戰勝利後告別大後方的「蓉展」。故宮文物並沒有因為戰火而
休憩。

　　人類史上最早的博物館乃是1759年1月15日建立在倫敦市區的蒙塔古

故宮文物南遷木箱上的封條，
還留有莊嚴的簽名。
（藝術家出版社提供）

大樓的大英博物館，美術展示成為擔任引導人類文明發展的啟蒙角色。第一屆世界博覽會於1851年在倫敦舉行，英國藉由萬國博覽會呈現出工業革命中的國家力量及生產力。中華民國政府正式參與萬國博覽會是在1915年2月舉行的巴拿馬世界博覽會，1926年北洋軍閥參與費城萬國博覽會。1933年芝加哥世界博覽會乃是國府統一中國之後第一次參展，1937年巴黎世界博覽會，法國盛情邀約，卻因為希特勒開始侵略歐洲各地，中國戰局步入緊張，最終放棄。

然而，在二次大戰之前與期間，故宮博物院從未停止展覽的機會。故宮文物第一次在海外展出乃是1935年11月28日到隔年3月7日在倫敦舉行的「中國藝術國際展覽會」（International Exhibition of Chinese Art）。這次展覽會乃是英國的中國文物收藏家所發起，分別由收藏家霍蒲森（R. L.Hobson）、葉茲（Prof.W.Perceval Yetts）、瓷器收藏家大衛德爵士（Sir Percival David）、銅器收藏家猷摩福波羅士（Gorge Eumorfpoulos）、玉器收藏家拉飛爾（Oscar Rophael）等人為「進一步對中國古物之深切認識與欣賞」，希望以中國公、私收藏精品為主，此外向歐美各國徵件，舉行英國有史以來最大規模的中國文物展覽會。

獲得邀請時，國內贊成與反對兩派人馬都有，贊成者認為此乃宣揚中國文化的大好機會，反對者認為長途跋涉，若有不測，無人得以負責，此外也有造謠者宣稱，如果文物運往國外，國寶將受制於他國。教育部長王雪艇（世杰）具有國際眼光，出任籌備會主持人，在他堅持下訂定借展六

項原則，而選件原則為非精品不入
選，凡有孤件不入選。故宮博物院
長馬衡同任籌備會主持人，故宮隨
行人員有時任故宮古物館科長的莊
嚴，擔任中文祕書，隨運輸的軍艦
押運展品至英國，展覽工作由那志
良、傅振倫、宋際隆、牛德明四人
參加。籌備委員會派教育部督學唐
惜芬擔任英文祕書。為徵公信，委
託商務印書館出版《參加倫敦中國
藝術國際展覽會出品圖說》，並舉
行出國預展。

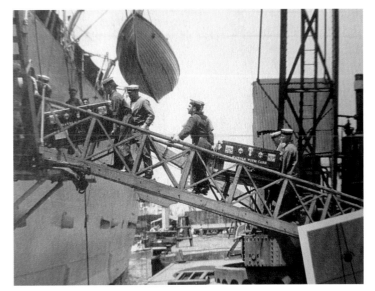

運至倫敦展出的文物是由9800
噸英國海軍巡洋艦薩福克號載運，
這艘海軍巡洋艦裝有火炮、飛機、
魚雷等設備。1935年6月7日晨7時從
上海放洋西駛，經香港、新加坡、
穿越印度洋、紅海、直布羅陀海
峽，在海上航行三萬餘里，歷經
四十八天，7月25日下午5時抵達英
格蘭樸茨茅斯軍港，海關在文物
箱上加蓋鋼印封存，文物裝入四
輛汽車，駛往倫敦市中心的百靈
頓皇家藝術學院庫房存放。展覽
地點為英國皇家藝術學院百靈頓
堂（Burlington House，19世紀以來英
國大規模展覽都在此舉行）。展期
十四週，參觀人數多達四十二萬

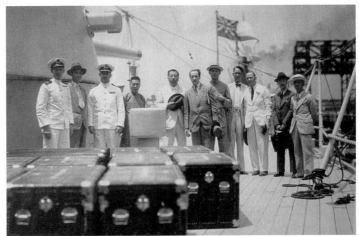

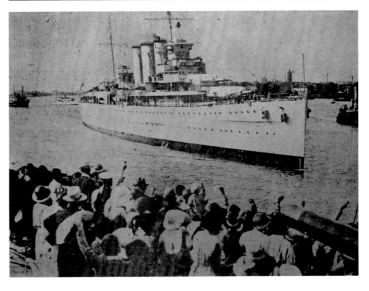

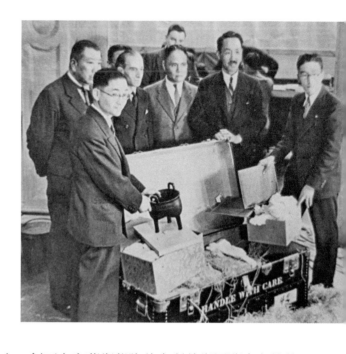

人，創下皇家藝術學院義大利美術展覽會之後的最佳紀錄，前英王喬治五世與王后前來參觀，觀賞一個半小時後離去。莊嚴擔任中文新聞稿撰寫者，對於中國文物在海外受到的重視，寫下這段話：「中國藝術發展之成就，世界各國莫能比擬；歷史悠久，莫之與競。西方人士之不明他國藝術，亦尤以此為最。待其圖案設色、詩賦使吾人不得不榮尚倍至，而其所以產生此項藝術之思想史實，遂覺切要。陶瓷、家具、漆紅、織繡、石刻，而尤以書畫足徵中國文化之光榮。」

莊嚴指出，此次展覽使得西方人士對於中國藝術產生興趣，然而「西方人士之不明他國藝術」，對中國文物的經驗與學識均甚缺乏，鑑別與陳列尚乏高明之處。然而，莊嚴察覺到英人專注投入，孜孜不倦，他日必有所成；展覽期間，出版、編輯中國美術書籍、刊物如雨後春筍，

不下數十百種；反觀國內並無一冊英文書籍可供參考等等。莊嚴憂心，國人昧於現實，恐將被外人趕上。莊嚴每到國外參與展示，必然有所反省，焦慮異常。

　　1936年赴英展品返回後，在南京考試院明恥樓展覽後，運回上海儲存。由於上海瀕臨海濱，不利古文物之保存，再者英法租借區人口稠密，易生火災；為此行政院決議於南京朝天宮建造永久庫房，歷時半年完成，12月8日開始搬運，直到12月27日，上海文物全部儲藏於南京朝天宮庫房，故宮南院原本擬籌建於此。中國共產黨建立政權之後，朝天宮分館改為南京市博物館。莊嚴在上海時，收藏三希堂王獻之〈中秋帖〉、王珣〈伯遠帖〉的郭世五為他刻一枚印章「老莊老運好」，音義雙關，既是調侃，也寓祝福。

　　1936年10月25日，德國與義大利簽訂外交同盟條約，羅馬與柏林成為軸心，國際局勢十分險峻。當時國民政府最高領袖，軍事委員會委員長兼行政院長蔣中正被張學良拘禁於西安，西安事

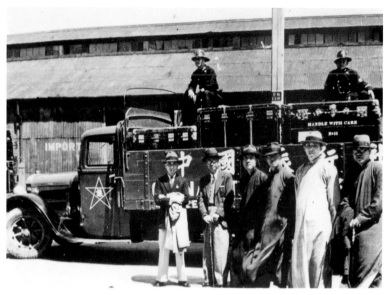

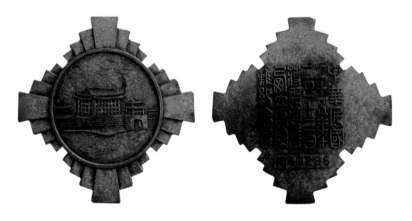

變進入談判前期。中樞無主，局勢緊張，作為國家文物中心的故宮必然陷入恐慌當中。

▋窮邊寄情

歷史學家黃仁宇指出：「從直率的眼光看來，中國自鴉片戰爭以來的歷史也可以是作對這種挑戰的各項反應。我們所能想像的結局，也無非大陸整塊土地上產生中國文明和這西方的海洋文化匯合。」日本為這個轉移自西方海洋文明的文化進行轉接，對中國進行侵略，其禍害大於列強對中國的經濟侵略，故宮文物的播遷史，與日本侵華歷史相始末，身為留學日本的莊嚴而言，其內心之矛盾與糾結可以想見。

1936年12月25日，蔣介石從西安事變後脫險，在國際局勢變化莫測當中，蔣介石被認為是足以凝聚中國政治穩定的代表人物。國民政府攘外必先安內的政策，因為「一二八事

件」開始動搖，迫於西安事變的局面，國府不得不傾向國共聯合。隔年1月故宮博物院南京分院成立，局面看似穩定，卻暗潮洶湧。日寇藉機護僑，逐漸在華北增兵，最終於7月7日爆發「盧溝橋事變」。事變後十天的7月17日，中華民國最高領袖同時也是行政院院長兼軍事委員會委員長蔣中正在江西盧山，發表著名演說〈最後關頭〉，史稱「盧山聲明」。這段聲明，強調中國熱愛和平，不求戰，非到最後關頭，只能應戰，「萬一真到了無可避免的最後關頭，我們當然只有犧牲，只有抗戰！但我們的態度只是應戰，而不是求戰；應戰，是應付最後關頭，逼不得已的辦法。」這篇講演，一再以「抗戰」、「應戰」陳述立場，在在說明迫於無奈，不得不還手。

在「盧山聲明」中，稱此事件為「盧溝橋事變」。同年9月日本第一次近衛首相內閣會議中，稱此為「支那事變」，日本軍部與內閣之間，各

[左頁上圖]
1936年，莊嚴（左1）由英國返上海時攝於碼頭。（攝影提供／莊靈）

[左頁中圖]
南京朝天宮庫房昔日存放故宮南遷文物的箱子。（藝術家出版社提供）

[左頁下圖]
蔣委員長西安蒙難紀念章正、反面。紀念章正面圖案為臨潼箭樓外景，西安事變就發生在這裡，當時為蔣中正下榻地點。（王庭玫攝）

1937年，故宮南遷文物艱苦地在川陝公路上運輸的情形。

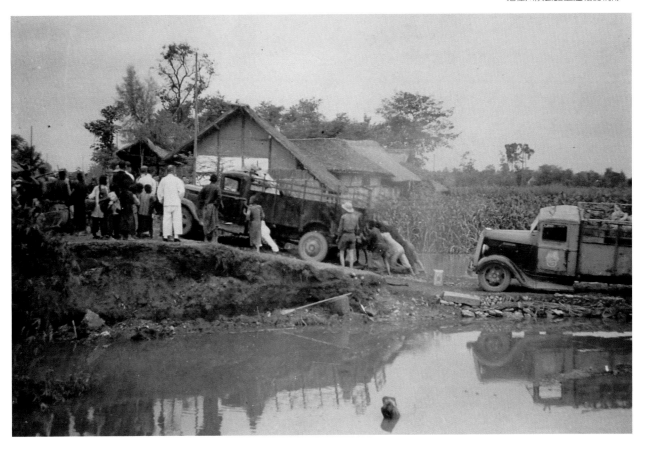

1936年，故宮博物院院長馬衡，原為北大教授，也是莊嚴的業師。

有不同觀點與盤算。7月下旬，北平淪陷。莊嚴摯友臺靜農親見日軍進入北平，悲憤莫名。在〈寄兼士師重慶〉一詩慨然悲憤：「擁兵五十萬，將軍棄甲先。」一批文士流落淪陷區，莊嚴業師沈兼士與文士英千里在北平組織地下抗日組織「炎社」，英千里被捕，沈兼士脫身來到重慶，臺靜農同詩又痛陳「俛仰悲道喪，人謀豈關天。」

　　7月31日蔣中正發表〈告抗戰全體將士書〉，正式宣布「既然和平絕望，只有抗戰到底」。8月14日，為避免遭受空襲，將運往倫敦展示的八十箱鐵箱內，再次精選部分文物由南京分院裝船，運至湖北省漢口市，再於該地轉火車，運至湖南省長沙市郊岳麓山的湖南大學圖書館。

　　8月15日下達全國總動員令，設置大本營，蔣中正被推為陸海空軍大元帥，各地大規模戰役逐次開展。日本政府於9月2日將「華北事變」定位為「支那事變」，喊出「三月亡華」口號，攻占北平，出兵上海，試圖於短時間內，迫使國民政府屈服。11月20日上海淪陷，局勢逆轉，國府正式宣布遷都重慶。

　　國府對於首都的戰、守之間爆發激烈爭論，倉促撤出南京，12月12日南京城守備不足，首都淪陷。第一批故宮八十大箱精華文物，原已鑿洞於岳麓山儲藏，因局勢急轉直下，恐受空襲，不得不西遷。卻因湘西地區土匪出沒，遂繞道廣西桂林，再轉貴陽。戰時車輛缺乏，分兩批運送，第一批三十六箱，由四部卡車裝

第一批南遷故宮文物在貴州境內運輸情形。

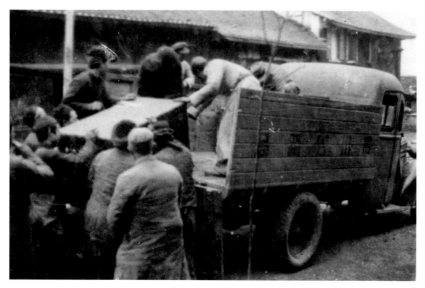

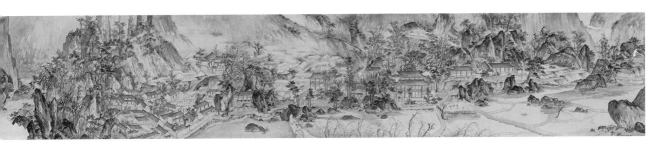

運，1938年1月13日起運，第二批四十四箱，分裝六部卡車，24日起運，抵達桂林之後，由廣西省政府派車接運，經廣西、貴州省交界處的六寨，由貴州省派軍隊護送，1月31日與2月10日安抵貴陽，暫存行營。雖然故宮文物在貴陽六廣門毛光翔宅邸得以短暫喘息，然而故宮博物院院長馬衡因有空襲顧慮及省府預定儲藏之仙人洞房舍破舊，不堪使用，且距離省城遙遠，故而建議遷移到昆明。行政院長領銜，教育部、內政部覆議予以駁回，故而在貴陽西約95公里安順縣南門外讀書山下覓得天然石洞華嚴洞，於是在洞內啟建上防滴水、下方架空的木構建築物，顛沛流離一年有餘的故宮文物終於獲得休憩，1939年1月18日故宮文物在此駐留一直到民國1944年冬天。

日本政府為於短期內逼迫國府投降，發動武漢會戰，戰爭綿延半年之久，從1938年6月11日持續到12月25日。武漢當時人口兩百萬人，為戰前第二大城。雖然，國府宣布遷都重慶，許多軍事設施、工業設施及物資都集中於武漢。日本於1938年4月14日空襲長沙，故宮文物原儲存地的湖南大學圖書館被夷為平地，當時文物幸已遷黔。而1939年，故宮文物撤離貴陽後十日，貴陽便遭受瘋狂空襲，城內精華區付之一炬。由此可知，上自院長馬衡，下自以莊嚴為首的文物守護者，保護文物的細

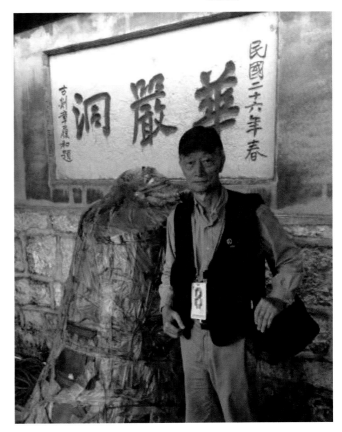

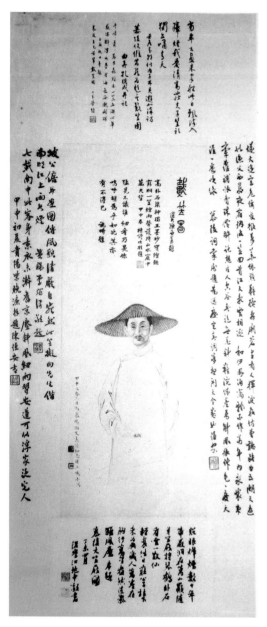

1944年，劉峨士為莊嚴四十六歲時畫的〈慕陵先生戴笠圖〉。

心與用心。1938年11月莊嚴四子莊靈，在戰火中生於貴陽。

在貴陽、安順期間，莊嚴負責國立故宮博物院安順辦事處處務，同仁先後有曾濟時、朱家濟、傅振倫、李光第、鄭世文等人，往後莊嚴又延攬劉峨士（1914-1952）為職員。劉峨士精擅山水、人物，山水則師法馬遠、夏圭，當故宮安順辦事處遷移到四川時，他應莊嚴之請追憶故宮文物在安順情形，於1945年3月描繪一卷〈安順讀書山華嚴洞圖〉（P.55上圖），圖成，馬衡院長撰款。這幅作品乃目前所知唯一描繪安順辦事處的圖畫記載。畫中山川險峻，建築物依山環繞，彷彿戰時的世外桃源，一派寧靜的感受。當時故宮辦事處設於華嚴洞外的前清老建築會詩寮，文物則藏於華嚴洞，莊嚴一家則住在安順城內東門坡一棟兩進木造民宅右側東廂。從1999年起莊嚴四子莊靈曾先後四次造訪華嚴洞，並且殷殷敦勸安順地方人士善加保護洞旁的環境和歷史遺跡。

在安順最後一年的1944年春天，劉峨士為莊嚴創作一幅〈慕陵先生戴笠圖〉，圖中莊嚴頭頂斗笠，手持書卷，容貌清瘦，神情若思。莊嚴對於這件作品甚為喜歡，隨身攜帶，並且以書法親題〈四十六歲初度有作即題戴笠圖後〉。「初度」語出離騷，乃為生日之意，此詩為他農曆6月8日當天所作，頗能表現出他的精神氣象。「早悟文章賤，今知儒術陳；習安生麵細，茅酒入梧醇；四海方兵火，故鄉長棘蓁；南來時戴笠，無悶不憂貧。」昔日空有理想，今日有志難伸，困守一方。四方兵火，只能杯酒排遣為樂。追想昔日南京城內戴笠而行，依然心無鬱悶，貧而能安。「天地方閉晦，山川半雨烟；沈年枏室坐，跣足衣無船；陶白非吾事，匡時賴眾賢；詩成渾漫興，唫罷亦茫然。」戰事方

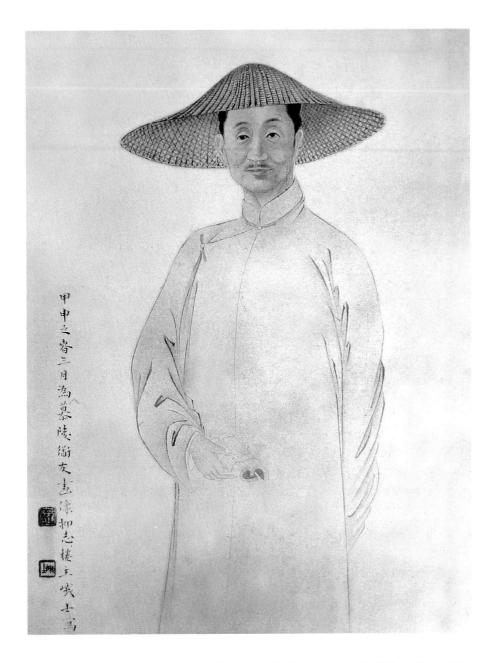

酣，勝負未定，獨處孤室，頗難奈何。陶朱公、白圭的經商致富，並非自己志向，至於匡扶國事也非自身所能，吟詠之後，隨之漠然。這段安順的五年歲月可說是莊嚴一家風雨中的寧靜，莊嚴人生觀於此可見。儒以處事，道以避俗，清趣幽雅，恬然自安。儘管如此，他依然念念不忘：「身繫西南心在北，何時騎馬到于闐。」（莊嚴〈讀書華嚴洞即事〉）他心想一日抗戰勝利，歸返北京，壯遊新疆。

四・潮打石頭，客愁鄉夢：
烽火連天的顛沛流離

對於莊嚴而言，他的一生隨著國家的命運，與故宮文物緊密地結合在一起，遠在松花江畔的少年，最終成為典守清宮文物的老宮人，從二十餘歲入宮開始，走過中國廣大領土，飄洋過海，都是為典守文物，都是為了弘揚這批文物背後的悠久歲月所含藏的文化精髓。如果沒有一個安貧樂道的人品，如果沒有一位能與他甘苦共嚐的賢內助，這位典守使恐難有放達而樂天的生命情懷。他們夫妻由南京押送文物起，在西南蟄居將近六年，接著北上四川巴縣又度過將近一年艱困生活。抗戰勝利後，文物運抵重慶南岸海棠溪向家坡，直到1947年悉數文物才分批運返南京朝天宮分院庫房；此時故宮文物繞行大半個中國，距離離開紫禁城時已有十四年之久。莊嚴回到南京這座石頭城，局勢日非，焦慮難安；1948年12月到隔年2月下旬，故宮文物再分三批運往臺灣，莊嚴一家渡海來臺。

[右頁圖] 莊嚴八十歲為媳陳夏生撰寫瘦金書捲簾格詩句　1977
　　款識：雨夜前庭春宿燕　花時舊苑曉啼鶯　六十六年十二月十一號　燈下　六一翁八十歲

[下圖] 1955年，莊嚴（前排右1）參加中華民國書法訪問團抵東京，餐會上巧遇溥心畬（前排右2）、黃君璧（後排右3）、張大千（後排右4）。

雨夜前庭春宿燕

花時舊苑曉啼鶯

寫生本之

辛□□青十一辭

燈下寓言十歲

59

▍雲水無心，讀書華嚴

華嚴洞的故宮文物，除了典守史莊嚴之外，我們切不可忘記他的夫人申若俠。申若俠人如其名，一者具俠義熱情，再者雖為女性，卻是俠義心腸。在全國陷入一致對外的抗戰時節，物資十分艱困，國府一面必須應付日寇時時亟欲亡華的軍事行動，另一方面必須維持全國公務人員的龐大開銷；特別是處於西南邊陲的故宮安順辦事處，更是不容易，物資補給實屬不易。因此，申若俠必須負起如何給予莊嚴穩定的環境，一方面必須照顧四個年幼的孩子，此外又必須協助打點安順辦事處單身職員的生活問題；因此她每天都要步行好幾里路到黔江中學擔任國文老師，以微薄的薪資補助全家生計。

安順縣地處貴州省西南部，距離省會貴陽近九十公里，境內屬於喀斯特地形集中區域，熔岩地貌，變化多端，舉凡石柱、石筍、落水洞、陷塘、坡立谷、天生橋、乾谷，洞內伏流交錯，洞外則有河川匯聚，景貌多變而驚險。幸運的是，此地夏季溫度平均21度，氣候宜人，並不酷熱，適宜人居。故而故宮文物隱蔽於此，得有自然屏障。

對遊人而言，或許安順風景明媚，奇貌動人，然而對於身負國家重任的莊嚴而言，隨時都處於待命狀態，因為戰況隨時會變，時局時時會改，故而養成莊嚴生性安貧，卻更易性急，練就一身本事，隨時接獲命令，隨時起運文物。他在〈貧甚戲作〉中提到：「家寒兒衣不掩骭，空庖土竈未炊煙。」莊嚴雖身為故宮文物安順辦事處主任，戰亂物資時有不濟，食指浩繁，自家小孩彷如貧寒人家的孩兒，衣服都無法遮蔽肋骨以下的部分，廚房的土竈，無米足供炊煙。幸而夫妻情深，相互扶持，守護家庭，「喪亂一家未散分，浮名浮利終何用；但教先生尊不空，焉管明日飢腸痛；興酣搖筆自吟詩，詩成泥教諸兒誦；國難以來七年中，驚心動魄恫焉慟；時呼時呼非昔比，回首前塵直如夢。」在〈贈若俠夫人〉詩中，感念相夫教子之恩，雖非達官顯赫，慶幸的是家人團聚，雖貧困不已，尊中有酒，酒酣之際漫成詩歌；酒醒之後，在泥地寫詩教子，一派和樂。莊嚴一家居住於安順城

[右頁圖]
莊嚴1975年所寫與「酒」有關的詩句：「風雨一杯酒，江湖十年心。」

風雨一杯酒

江湖十年心

來日吉國十載懷鄉念井

滬於三蘿為寫此

聯尉王然里之未

乙卯冬愛窩井後

61

舉盃必乾和牌必大

彼得我兄三正

讀書務博攷訂務精

張佛千句 莊嚴書

莊嚴以「燕尾」
體書張佛千聯贈
送與故宮同事昌彼
得：「舉杯必乾和
牌必大，讀書博
考訂務精。」

莊嚴所寫與「酒」
有關的詩句：「三
杯通大道，一醉跌
跟頭。」
款識：七十老翁酒
後有此險事
書告海外因
兒及美麗賢
息（媳）
辛亥四月
六一翁再醉

63

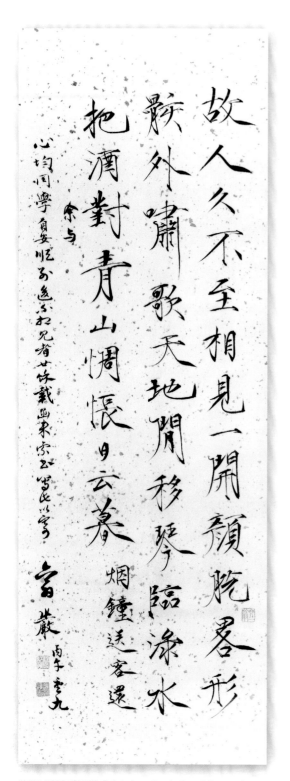

莊嚴以瘦金體所書「故人久不至，相見一開顏；脫略形骸外，嘯歌天地間；移琴臨淥水，把酒對青山；惆悵日雲暮，煙鐘送客還。」贈安順時學生王心均。（右頁圖為局部）

內，華嚴洞內放置文物之外，也建有小書齋，取名「奇觚」，「觚」為飲酒器，自己喜於小酌，更寓「壺中歲月長」之意。在華嚴洞的歲月，彷如世外桃源，平靜度日。「來住華嚴信有緣，逃亡人稱似神仙；已齋詩句雲林畫，盡在閒吟拄杖邊。」雖是逃難，觀畫吟詩，閒適自安。

「築室華嚴遠世塵，小齋清寂但容身；山妻喜得教書未，世上原無餓死人。」洞內雖小卻遠離城市，毫無喧鬧擾攘，有了個「奇觚齋」就已心滿意足。慶幸的是，申若俠在黔江中學謀得教職，三餐雖貧乏，尚不致飢餓，詩歌中顯得放達自在。

1941年12月7日，日本偷襲珍珠港後，一方面擴大向東南亞大舉入侵，形成對中國西南部的包圍態勢；另一方面則迫使美國參與亞洲戰場，中國獨自抗日局面，獲得紓解。正是在這段期間的1943年8月，莊嚴寫了〈讀書山華嚴洞即事〉：「雲自無心水自閒，平林如薺遠連天；吟成短句無人賞，已逐飛鴻入冥煙。」詩歌平淡悠遠，頗類王維山居詩歌。當時，申若俠在黔江中學教書，每月可以獲得一擔米。然而必須自行請人拉回，研磨去殼，方能入炊。黔江中學由朱家驊所創建，聘請生物學家陳兼善（達夫）擔任校長，延攬許多名師講學。名教授潘光旦、毛子水都曾在此講演，莊嚴偶而也受邀講演，王心均在《故宮‧書法‧莊嚴》一書中的〈從安順到臺北〉文中提到莊嚴：「有一天朝會上校長介紹一位十分清秀，文質彬彬的老師上臺演講，記得講題是『避諱』

故人久不至相見

歌外嘯歌天地

把酒對青山惆悵

余与

心均同學負笈順而逸不和兄者世休戴

【關鍵詞】

八指頭陀（1851-1912）

八指頭陀，湖南湘潭人，為晚清著名詩僧，個性堅篤，詩體孤高。八指頭陀俗性黃，名讀山，字寄禪，乃黃山谷族孫。十七歲貧苦為族人放牛時，見籬間桃花為暴風雨所摧毀，感慨生命無常，遂依止法華寺東林長老，號敬安，往後追憶此事，詩云：「紅桃紫杏滿山棄，鬥豔爭妍一剎那；悟得人生皆夢幻，從茲清磬念彌陀。」寄禪因修頭陀苦行，又以燃二指供佛，故稱八指頭陀。1877年禮拜浙江阿育王寺佛舍利前，燃二指，剜臂肉燃燈供佛，因剩八指，自稱八指頭陀，〈自笑詩〉云：「割肉燃燈供佛勞，可知身是水中泡；只今十指唯餘八，似學天龍吃兩刀。」

寄禪老人出生農家，世代務農，母親連生數女，日夜祈求觀音菩薩，遂得懷孕，未長父母雙亡，遂為族人放牛。寄禪本不能詩，一日與道友訪洞庭湖，道友紛紛觀景賦詩，因其不能詩歌，遂一旁澄心趺坐，湖光萬頃，忽得句「洞庭波送一僧來」，日夜鑽研，往後拜國學大師王湘綺為師，遂以詩歌聞名於世。民國肇建，政府與地方鄉紳侵吞寺產，佛教危殆，八指頭陀被選為中國佛教總會初任會長，到北京籲請政府下令禁止毀寺奪產，因被羞辱，憤而辭出，歸返法源寺，當晚胸膈作痛，示寂。他的詩文交際人脈豐沛，使其得以為清末民初保護佛教的重要依據。詩歌清寒冷峻，頗有「郊寒島瘦」之風。喜詠白梅，人稱「白梅和尚」，巧用「影」字，又稱其「三影和尚」，詩歌風格有杜甫之憂國，也有陶潛之隱逸，兼及賈島、孟郊之氣體，融製一爐，與弘一大師、蘇曼殊並稱民國三大詩僧。

黿山深處主人閒，山外桃華派一灣；
一入仙源塵世隔，莫隨流水到人間。
八指頭陀證題玉池別墅　歲次辛卯除夕夜幕

這是個冷僻的題目，但講者旁徵博引，妙語如珠，引人入勝，贏得如雷的掌聲。」莊嚴在抗戰的後方，依然持續講學與研究，恪守典守史的角色；日常生活則一簞食、一瓢飲，不改其樂。

莊嚴每見學生來訪，必然熱忱招待，溫暖垂詢，勗勉書法與學問。「故人久不至，相見一開顏；脫略形骸外，嘯歌天地間；移琴臨淥水，把酒對青山；惆悵日雲暮，煙鐘送客還。」（P.64、65）此詩歌出自八指頭陀〈喜黃芷荃至〉詩。在莊嚴的精神世界裡，八指頭陀與蘇曼殊的詩歌都為他所喜愛，前者脫俗而富禪趣，後者瀟灑而多浪漫，雖為出世人的詩歌，卻能反映出莊嚴精神世界中的出塵想望。他喜讀八指頭陀詩句，天性敦厚，喜歡交友，雖是學生亦如至親，別後二十餘年弟子，把酒對青山，素來想念，盡付笑談。

▎三巴羈縻，文物歸途

1945年，二次大戰趨向末期，義大利投降，諾曼第登陸作戰於6月展開。同年4到11月之間，日本舉行「一號作戰」，中國稱之為「豫桂湘會戰」，這是日本對中國展開的最後一次最大規模的聯合作戰行動。日本部隊於1944年11月28日進入貴州省，先遣部隊抵達貴州獨山，頗有直插重慶之態勢，陪都大為震

人生因藝術而豐富・藝術因人生而發光

藝術家書友卡

感謝您購買本書,這一小張回函卡將建立您與本社間的橋樑。我們將參考您的意見,出版更多好書,及提供您最新書訊和優惠價格的依據,謝謝您填寫此卡並寄回。

1.您買的書名是:＿＿＿＿＿＿＿＿＿＿＿＿＿＿＿＿＿＿＿＿

2.您從何處得知本書:

□藝術家雜誌　□報章媒體　□廣告書訊　□逛書店　□親友介紹

□網站介紹　□讀書會　□其他

3.購買理由:

□作者知名度　□書名吸引　□實用需要　□親朋推薦　□封面吸引

□其他

4.購買地點:＿＿＿＿＿＿＿＿＿＿市(縣)＿＿＿＿＿＿＿＿書店

□劃撥　□書展　□網站線上

5.對本書意見:(請填代號1.滿意 2.尚可 3.再改進,請提供建議)

□內容　□封面　□編排　□價格　□紙張

□其他建議

6.您希望本社未來出版?(可複選)

□世界名畫家　□中國名畫家　□著名畫派畫論　□藝術欣賞

□美術行政　□建築藝術　□公共藝術　□美術設計

□繪畫技法　□宗教美術　□陶瓷藝術　□文物收藏

□兒童美育　□民間藝術　□文化資產　□藝術評論

□文化旅遊

您推薦＿＿＿＿＿＿＿＿作者 或＿＿＿＿＿＿類書籍

7.您對本社叢書　□經常買　□初次買　□偶而買

廣　告　回　郵
北區郵政管理局登記證
北 台 字 第 7166 號
免　貼　郵　票

藝術家雜誌社　收

100　台北市重慶南路一段147號6樓

6F, No.147, Sec.1, Chung-Ching S. Rd., Taipei, Taiwan, R.O.C.

Artist

姓　　名：　　　　　　　　　　性別：男☐ 女☐ 年齡：

現在地址：

永久地址：

電　　話：日／　　　　　　　　手機／

E-Mail：

在　　學：☐ 學歷：　　　　　　　職業：

您是藝術家雜誌：☐今訂戶　☐曾經訂戶　☐零購者　☐非讀者

客戶服務專線：**(02)23886715**　E-Mail：**art.books@msa.hinet.net**

莊嚴以故宮博物院製箋之書簡
37×29cm

款識：幼岳宗兄左右　奉到惠
　　　賜六一年案頭格言日
　　　曆，精雅新穎，得未曾
　　　有。能否再多賜兩份，
　　　分贈同好。不勝企盼，
　　　即請大安。
　　　宗弟　嚴（花押）
　　　六十年・十二・十四

撼，英、美駐節人員驚慌失措，將擬撤離。雖然這場攻勢最後被國軍抵擋下來，為了文物安全，不得不再次尋覓避禍地點。

　　為此，安順辦事處進行有史以來最快速的搬遷活動，政府火速調撥輜汽一團獨汽四營軍車，三小時內火速裝箱，連夜駛離安順。沿著川黔公路，直抵達四川省南境巴縣一品場石油溝舊址。這裡地處山谷深處，只有透過一條輸送天然氣的卡車出入的碎石公路進出，舉目所見盡是山崖、竹林及潺潺溪流。故宮同仁分別居住於地勢較高的工寮，如同安順一般，派遣一連軍隊守護文物。根據當時守衛文物警衛排長楊子敬回憶：「我們在庫房周圍設崗，晝夜守衛，深怕有什麼閃失。」「那時，老虎經常臥在窗戶外，抓耳朵、打噴嚏的聲音都聽得一清二楚！」地處

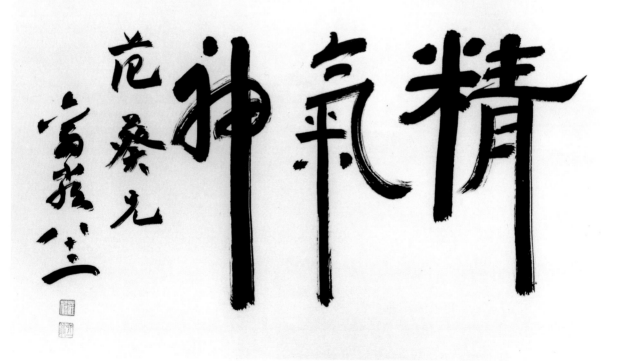

[上圖] 莊嚴　秋水長天　1980年代　瘦金書體　此為莊嚴為電視劇《秋水長天》書寫的片頭書法
[下圖] 莊嚴　精氣神　1990年代

[右頁左圖]

莊嚴　自作六言詩贈靈兒（莊靈）
款識：登山腳力猶健，白髮搔首無多，雙溪林下袖手，大千任我婆娑
　　　天上有機（脫「奔月」）人間無地埋憂
　　　浮家竟成久客，幾回夢返幽州。靈兒存之　六一翁戲筆

[右頁右圖]

莊嚴　贈傅申瘦金書詩軸　1967
款識：丹木生何許　乃在岑山陽　黃花復朱實　食之壽命長
　　　白玉凝素液　瑾瑜發奇光　豈伊君子寶　見重我軒皇
　　　陶淵明詩　君約（傅申）兄　警正　丁未人日　六一翁嚴

丹木生何許乃在崟山陽黃花復
朱實食之壽命長白玉凝素液瑾
瑜發奇光豈伊君子寶見重我軒
皇陶淵明詩

只約先登之 丁未人日 富嚴

登山腳力猶健白養攙爲岌
多渡溪井神主大千俗我波濤
娶天上青機人一場無如里憂浮家
竟未名多一我田夢迴區別
靈見存之 富戲筆

[左圖] 莊嚴書蘇東坡五言詩　款識：自我來黃州　已過三寒食　年年欲惜春　春去不容惜　今年又苦雨　兩月秋蕭瑟　臥聞海棠花　泥汙臙脂雪　暗中偷負去　夜半真有力　何殊病少年　病起頭已白　莊嚴

[右圖] 莊嚴　寄上人詩　1967　行書　款識：暝色起汀洲　涼波吹夕愁　雲垂洞庭野　木落蒼梧秋　歲歲雁南渡　年年水北流　瀟湘無限意　日暮且登樓　丁未孟陬書寄禪上人詩　莊嚴客外雙溪

[右頁二圖] 莊嚴　行書自撰聯　款識：青山千里月　黃葉一邨詩　立寧先生雅屬　庚戌新正　六一翁嚴

青山千畫四

立寧先生雅屬

黃葉一村橋

庚戌秋心 睿嚴

偏僻，猿猴嬉戲、老虎咆哮，莊嚴將溪流命名為虎溪，儲藏文物的石油溝舊址則稱為「飛石岩」。（今日該地屬於重慶市巴南區安瀾鎮魚拱灘五里外，鄰近龍崗、仁流兩鄉。）故宮文物在此地駐留將近一年之久，稱為故宮博物院巴縣辦事處。「莊靈說他們兄弟小時候，跟著父親逃難到大後方，寄居川南巴縣鄉下，根本沒有學校，父母親就在家裡教他們念書識字，並沒有刻意在文學或藝術方面加以培養、訓練。」在此所指的巴縣鄉間，乃是飛石岩辦事處時期。「莊嚴還發明了一個睡覺前的名畫接龍遊戲和孩子們玩耍消磨時間，這個遊戲是由一個人先說出一個朝代，第二人接著說一位畫家的名字，第三個人再接說這個畫家的代表作，凡是接說不上的就算輸；這樣比看誰連得快，誰知道的多。」莊嚴也以大筆沾石灰水，在黑色岩壁上登梯題寫詠臥牛石自作七絕；同時他也以大自然為題材，為子女講授詩作的方法。固然地處邊遠之地，這批故宮文物卻是中華文化數千年來的精華所在，燦爛地在荒野中滋潤了這一家人的心靈，莊嚴每於曬晾書畫時節，即席講授欣賞名畫的要領。申若俠也親自勞作，闢地植蔬，教四個兒子餵雞掘筍採蕈，大自然成為最豐富與根源性的教材。根據莊靈回憶，在飛石岩的歲月雖無學校可上，卻是體驗特別，成為生命中最難得的經驗，令人難以忘懷。

莊嚴寓居深谷，名其居為「水竹居」，「閒拄方竹杖，衣冠半舊時；……巴渝千嶂裡，常與白雲期。」（莊嚴〈水竹居〉）川地多「方竹」，以此自喻巴渝寄情。這段幾近於隱居荒野，彷如世外桃源的生活，夫妻兩人安貧樂道。遷居飛石岩隔年的8月15日，日本宣布無條件投降，想必歡欣鼓舞的氣氛迅速傳到這四川省東南的深谷裡。申若俠在這年的9月，難得清閒，寫下一首詩歌贈與莊嚴：「慕老吾夫子，行藏似古人；撚髭因鍊句，撫髀嗟閒身；門徑多脩竹，堆書如積薪；半生清絕處，投老益深真。」莊嚴夫妻徘徊於自然山川，歌詠心境述懷，令人欽羨。莊嚴則以東漢劉向《烈女傳》〈魯黔婁妻〉為發想，並和以蘇東坡詩〈獄中寄子由二首〉典故而詩曰：「不作封侯想，鍾情黔妻人；眼中犀角子，相泣牛衣身；憨我謀生拙，勞卿日荷薪；耕前鉏後趣，偕老樂天真。」（〈步若俠夫人見贈原韻〉）關於黔婁妻子的故事，可以旁證出莊嚴自身的心境，以及他對於妻子識己志向，從己素心的感念。

[右頁圖]

莊嚴書曹植（子建）碑

款識：鳴鸞佩玉　飛蓋
交映　祖嵩漢司
隸太尉公職掌三
事　從容論道
美若阿衡之任
不亦宜乎　父採
魏太祖武皇帝
隋曹子植碑　麗
珠女棣一笑戊午
二月　六一翁醉
醒

黔婁死，曾子與門人往弔，曾子哭：「嗟乎，先生之終也！何以為諡？」「以康為諡」，曾子不解，黔婁生前衣不蔽體，食不充盈，死則手足無所斂，又無酒肉祭祀，「生不得其美，死不得其榮」，為什麼諡號「康」？黔婁妻子回答：「昔先生君嘗欲授之政，以為國相，辭而不為，是有餘貴也。君嘗賜之粟三十鍾，先生辭而不受，是有餘富也。彼先生者，甘天下之淡味，安天下之卑位。不戚戚於貧賤，不忻忻於富貴。求仁而得仁，求義而得義。其諡為康，不亦宜乎！」曾子大為讚嘆：「唯斯人也而有斯婦。」往後君子以黔婁妻為樂貧行道的典範。

　　莊嚴在詩歌上頗喜寄禪上人那股賈島、孟郊詩歌中的奇峭與孤寂，數次以各種書體書寫，往後渡海來臺，1967年春天，莊嚴以寄禪上人〈白梅詩〉五首自況：「一覺繁華夢，惟留澹泊身；意中微有雪，花外欲無言；冷入枯禪境，清於遺世人；卻從煙水際，獨自養其真。」（1967）這首詩歌以他所喜愛的褚遂良的楷書寫成，以〈千字文〉為間架，運筆灑脫而剛健，筆畫清爽而敦厚，行氣間靈動十足。「而我賞真趣，孤芳祇自持；澹然於冷處，卓爾見高枝；能使諸塵靜，都緣一日奇；含情笑松柏，但保後凋姿。」（1967）「孤芳」自許，「澹然」心境，這首詩歌更能表現出莊嚴人品與心性。當國家大難之際，莊嚴夫婦以魯賢人黔婁夫婦的生命境界自期，典守珍貴文物於荒野深谷，若無高風亮節的情操，如無安貧守道的情懷，豈能如此呢？

　　1946年1月，故宮文物從飛仙巖啟運，寄存重慶

鳴鸞佩玉飛蓋交映祖嵩漢司隸太尉公
職掌三事送容論道美舊阿衡业任外亦宜
乎父操魏太祖武皇帝　隋曹子植□
麗珠の棣一咲戊午六月　翁䜩醒□

南岸海棠溪向家坡；1947年故宮文物運回南京朝天宮旁的故宮博物院南京分院庫房，所有隨文物遷往大後方的故宮博物院人員全部歸返南京。一度莊嚴書函北平常維鈞，代找房子，將返京居住，然而莊嚴一家卻沒來得及回家，國共內戰，形勢逆轉，從此羈留臺灣。

北溝洞天

1947年夏天，國共內戰局勢十分險峻，1946年3月15日到1948年3月13日為止，國共在東北四平街進行四次拉鋸戰，史稱「四平街會戰」。莊嚴返抵南京後，隨著局勢從渾沌至惡化，情緒逐漸低沉。他在《適齋詩稿》「白下集」有序言：「三十六年夏秋以來，時勢日非，憂心如焚。

1948年，故宮與中央博物院籌備處舉行聯展，在南京中山門內同仁合影。前排左五為馬衡院長，二排左四為莊嚴。（莊靈提供）

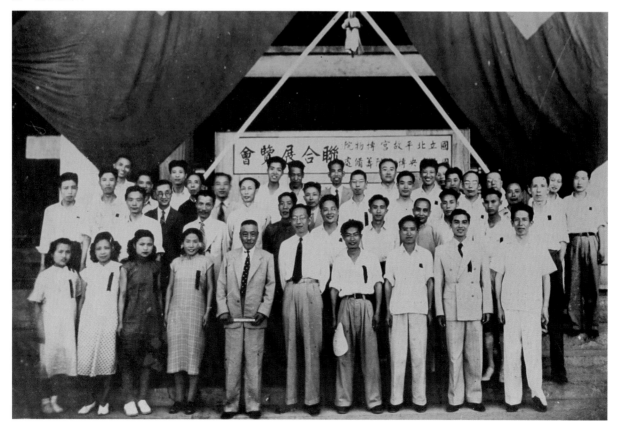

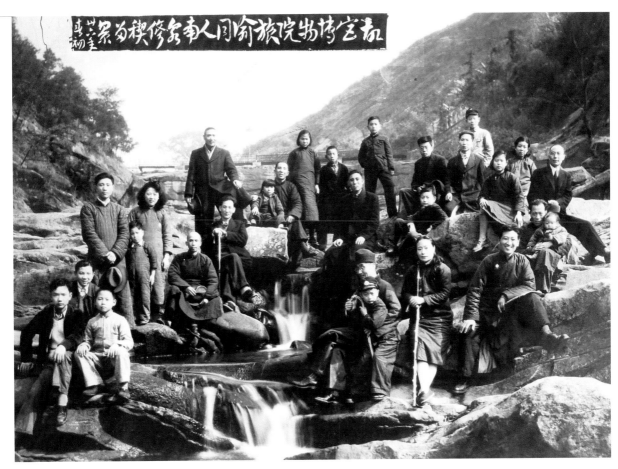

故宮博物院旅渝同人修禊紀盛為之題

1947年2月1日，故宮博物院旅渝同仁在重慶南溫泉虎嘯口下溪脩禊留影。前排右三為莊嚴抱著四子莊靈，右二為申若俠，後方最右一人即劉峨士。（莊靈提供）

適老友張根中自北平來，小住冶城山房。一時黃振玉（堅）、歐陽邦華（道達）、朱豫卿（家濟）諸同學，日夕詩酒聚會。縱談之下，各懷心事，悵觸人事，偶賦小詞，調寄鷓鴣天。」他們彼此在石頭城下，爭論著故宮文物將歸何所，昔日對外，意見一致，今日國共內鬥，卻各懷己見。「傷往事，寫新詞。客愁鄉夢亂如絲。不知朝天宮旁舍，燕子明年宿旁誰。」（莊嚴〈鷓鴣天〉）莊嚴引用劉禹錫〈烏衣巷〉以自況，並擬時局。「朱雀橋邊野草花，烏衣巷口夕陽斜；舊時王謝堂前燕，飛入尋常百姓家。」哀而不傷，道盡繁華夢醒。

莊嚴在1948年7月26日當選為中國博物館協會理事，獲選者皆為一時之人才，重要人物有馬衡、徐炳昶、徐鴻寶、李濟、董作賓、傅斯年、杭立武、鄭振鐸、常惠，其中有些人是他的師長輩，有些為平輩，足見莊嚴已在當時博物館界占有極為重要的地位。莊嚴在四川的歲月是戰亂中的小憩，夫妻在重慶向家坡宿舍裡招請好友以崑曲為雅集，申若俠吹笛，餘人依譜高唱。

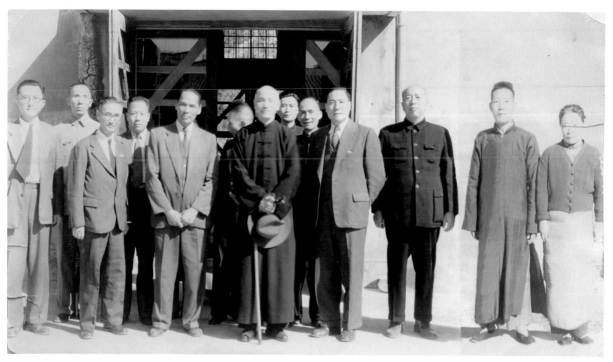

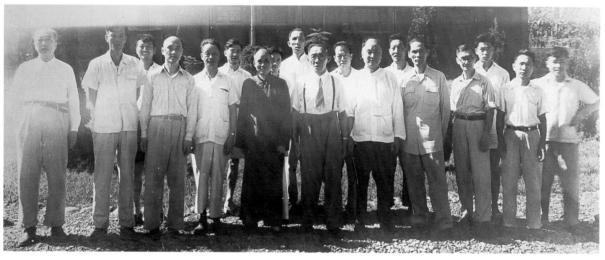

［上圖］
總統蔣中正（中）與黃君璧（左5）、莊嚴（左3）等合影於北溝陳列室前。（莊靈提供）

［下圖］
1951年6月16日，故博、中博共同理事會抽查兩院文物時攝於北溝。包括莊嚴（右4）、黃君璧、那志良、董作賓、勞幹、李濟、羅家倫等人。（莊靈提供）

　　1948年冬末的12月5日，徐蚌會戰結束，國軍棄守徐州，國府八十萬大軍，傷亡五十萬，南京震動。作為中華文化精華，文化延續象徵的故宮文物之安危再次面臨重大威脅。11月10日，召集人行政院長翁文灝、教育部次長杭立武、中研院史語所長傅斯年、教育部長朱家驊、外交部長王世杰、中央圖書館館長蔣復璁在行政院長官邸舉行會議，翁院長反對文物渡海，其餘人贊成。其實，力主文物運往臺灣的是當時即將下野的中華民國行憲後第一任總統蔣中正。12月22日，莊嚴奉命與劉奉璋（峨士）押送第一批故宮文物三二〇箱（古物294箱、圖書18箱，檔案7箱，雜項1箱）渡海。莊嚴一家護送故宮文物渡海，搭乘海軍中鼎號登

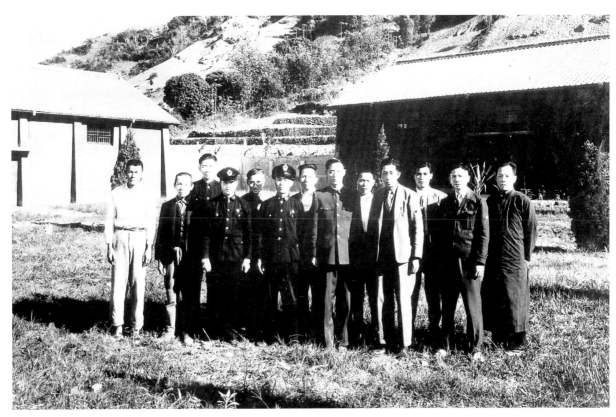

陸艦，波臣翻弄，倍盡苦辛，終於在12月26日抵達臺灣基隆。此次，他的責任更行重大，押運數量更多。1月6日由那志良、吳玉璋、梁廷煒、黃居祥等人押送故宮南京分院所藏文物一千六百八十箱（古物432箱，圖書1184箱，雜項64箱），搭乘招商局海滬輪於9日抵達基隆；1月29日，由張德恆、吳鳳培押送第三批文物九百七十二箱（古物533箱，圖書132箱，服飾20箱，檔案197箱，雜項90箱），搭乘海軍崑崙號運輸艦，3月22日抵達基隆。這數批文物，接著由火車載運經楊梅，轉抵臺中糖廠倉庫寄存。

關於文物運臺一事，傳聞北京總院院長馬衡並不知情。但是從各種資料顯示，馬院長反對文物赴臺，同時亦反對莊嚴押解文物去臺，曾有一份馬衡回覆南京分院之電報手稿，內容如下：「……遷臺事，如理事會負責，當遵辦，並添選書畫人員，派安順原班。衡。」其一為，理事會負責當遵照辦理，再者，「安順原班」乃指舊有故宮安順辦事處原班人馬，其負責人不正是莊嚴嗎？只是既有電文手稿，何以又有不知文物渡海之傳言？此時徐蚌會戰，國府慘敗，北平已經變成孤城，遲早淪陷。為求自保，各種傳聞甚囂塵上。1月31日共軍進入「北平」，馬衡因「護寶」有功，留任故宮博物院院長，處於當時政權更迭之際，局勢

莊嚴1956年在霧峰自撰聯贈夫人若俠。

款識：至人原無相。吾生信有涯。

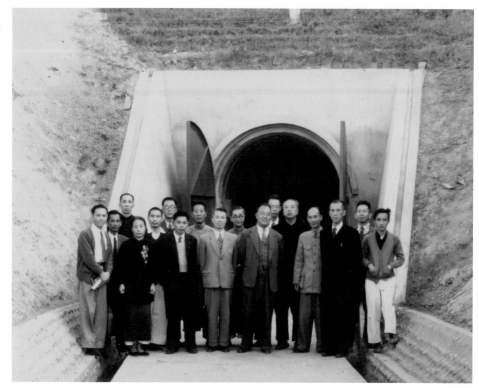

1953年秋，中央文管處北溝庫房防空洞落成紀念合影。莊嚴立於右起第八位。（莊靈提供）

1963年10月，莊嚴（右1）、葉公超（右2）等人於北溝庫房防空洞修整時合影。（莊靈提供）

至人原無相

為人生礁志撰聯又自書之志知

若侠先生於意云何

吾生信有涯

民國丙申三月甚臺灣巳盛暑者矣

莊上寫于霧峯

瞬息萬變，個人發言動機往往超乎常情！或許北京原故宮同仁之間，未明箇中原由而妄加推測或不加思索地訛傳所使然。

　　總之，莊嚴等人奉政府之命，戰戰兢兢護運珍貴文物抵達臺灣，並且一如以往，細心呵護。故宮文物落腳臺中北溝，庫房建成前，教育部將故宮博物院、中央博物院籌備處、中央圖書院館及中華教育電影製片廠合併，合稱國立故宮中央博物圖書院館聯合管理處，聯管處設置於臺中市振興路，杭立武兼任主任委員。

　　最後，故宮博物院終於在霧峰北溝覓得足以儲藏文物的隱藏地點，於1950年建成北溝庫房，故宮及中博籌備處文物全數遷入，莊嚴亦舉家從臺中遷居到地處偏僻的霧峰鄉下，從此開始十六年的北溝生活。北溝乃是草湖溪的支流，北溝溪出口處的一塊山腳下的臺地，那裡遠離塵囂。故宮北溝院區時代，在此建造三棟文物庫房，最後又增建一棟，同

1956年，美國新聞處拍攝故宮文物裝箱赴美展，刊登在《今日世界》雜誌上的裝箱情形。（莊靈提供）

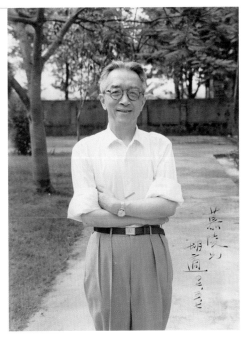

胡適贈給莊嚴的照片。

時建造一條U型附屬山洞，文物陳列室、招待所及數棟職員宿舍。莊嚴一家並未住入職員宿舍，而是選擇距離庫房不遠處的一棟農舍，薄瓦為頂，粗竹為柱，灰泥圍牆，背後為吉峰山丘，屋旁茂竹數叢，四周林木疏落。北溝相較於民國新興大城典範的南京、十里洋場的上海或者是千年古都的北平而言，這裡自然是寒酸許多。外加臺灣在二次大戰期間遭受美軍空襲，戰後復員未久，大量物資運往大陸內地，整個臺灣尚未恢復生機。北溝夏季炎熱，蚊蠅、蟲蛇橫行，蛙鳴、螢火，饒富自然風貌。對於莊嚴而言，自從1933年文物遷移北平之後，來到北溝已經十八寒暑，他取董源〈洞天山堂〉為齋號。「屏跡後門下，息交歎孤陋；蕭然一室間，圖書分左右；懸蘭四壁香，爐煙靄清晝；坐視羽蟲化，起視雲出岫；青山自偃仰，相對渾如舊；我家吉峰下，溪水清可漱；白雲紗何之，念之令人瘦。」這首詩道盡卜居霧峰之後，莊嚴的生活片段。孤室蕭然，恬淡自安，光陰飄逝，青山依舊，故鄉卻在遠方。這段期間莊嚴開始較有充裕時間寫作，大多圍繞著他所喜愛的碑、帖的考據，對書法精神的本質與變遷進行論證。

　　莊嚴寓居霧峰時期，才有書法作品傳世，我們逐漸可以見到他書法作品的全貌。「至人原無相。吾生信有涯。」（P.79）這時莊嚴年近周甲，紀念與妻子申若俠結褵二十五年的作品，生命有涯，本質無相。運筆出自褚遂良，卻更為扁平，結體緊湊，運筆剛勁。相較於褚書〈千字文〉的蕭散，多了分〈倪寬讚〉的穩健氣息。

　　在北溝故宮期間，許多文人雅士、親友故舊，或者仰慕中華文化的外國元首政要，國家元首蔣介石與宋美齡夫婦也常來北溝觀賞作品。老友臺靜農、董作賓、考古學家李濟、畫家張大千、黃君璧、舊王孫溥儒、水彩畫家藍蔭鼎、攝影家郎靜山、中央研究院長胡適常因避壽前來故宮研究與訪友。中華文化的精品與精彩人物竟然有緣匯聚於臺灣中部小村的北溝，如無時代翻弄，豈有如此的遇合呢？

五‧浮沉往事，雲煙過眼：
文物典藏的憂樂晚年

「老莊老運好」是莊嚴身為故宮文物典藏史的職業生涯寫照，同時也是世間對他一生的尋常描述。國難臨頭，故宮文物從北京南下上海，轉運南京；抗戰軍興，故宮文物分三批播遷西南各地。莊嚴護運故宮文物經武漢到湖南長沙，再經桂林轉貴陽，又入安順，歇息五載，洵往北入四川巴縣將近一年。戰後，啟運重慶，而後順江東歸南京。國共戰局逆轉，文物再次裝箱，由南京到臺灣基隆，又駐臺中，再運霧峰北溝。文物於在此地羈留近十六載，1965年故宮文物最後遷到臺北外雙溪國立故宮博物院。在中國大陸如火如荼推動文化大革命期間，故宮文物成為中華文化的表徵。莊嚴一生即是故宮文物播遷史的縮影，同時也是一部民國文化史。莊嚴以其清趣人品，生活於新舊世代之間，豐富的人文涵養及生命情操，自身已然成為「人間活寶」，精通書藝，逐漸地成為瘦金體的當代典範，其人品更為後世楷模。

[下圖] 1967年4月18日，莊嚴攝於《中國郵報》藝廊個人書畫展會場。（莊靈攝）
[右頁圖] 莊嚴　1973　行書條幅（局部）　97.5×31.5cm
款識：永和癸丑　今廿七周　羣賢畢至　天人和柔　慨念今昔　曲水東流　不易其樂　棲邇一丘　癸丑流水音修禊　用右軍韻
　　　伯和宗弟存之　六一翁嚴

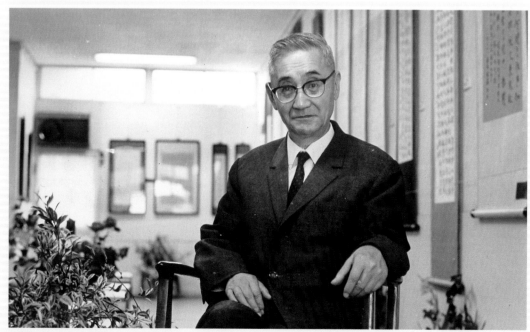

多和榮丑今世文周

和樂帆念念曲

樂和栖遊一丘

癸丑

鉑和京弟在

北溝半隱，群賢畢至

　　故宮文物抵臺之初，兵馬倥傯，財政拮据，硬體建設簡陋不足。國共對峙局面難料，為免文物遭受空襲，鑿洞安置，最後獲得美國亞洲基金會補助，1956年5月啟建展廳，12月完成一八〇坪展覽廳，1957年3月24日預展，隔日正式對外開放，每週六天，週一休館。

　　北溝地處丘陵地邊緣，大眾運輸相當不便，必須搭乘公車先到霧峰，然後轉乘臺糖小火車到北溝車站，下車尚須步行二、三十分鐘。故宮文物運抵臺灣八年後，初次公開展示，一次陳列文物兩百件；第一個月參觀人潮竟達兩萬人之多。故宮文物來臺後，中華文化道統結晶的文物，位居臺灣中部的偏遠地區，再次擔負起延續中華文化的神聖使命。蔣復璁曾說：「故宮博物院的責任，在文化復興的號召中，在民族自信心的恢復上，最需要具體的實物或藝術品現身出來作證。」

　　北溝時期的故宮展覽室，除了國內觀賞者絡繹不絕外，這座偏遠

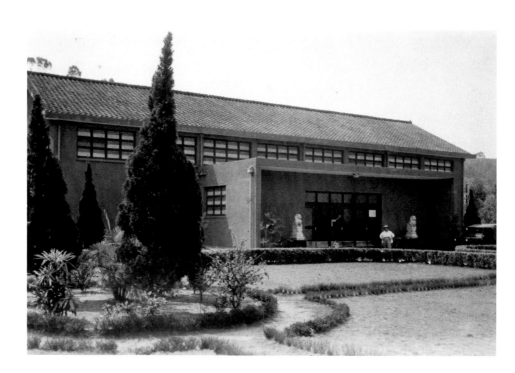

1957年6月北溝陳列室開放展覽。（莊靈攝）

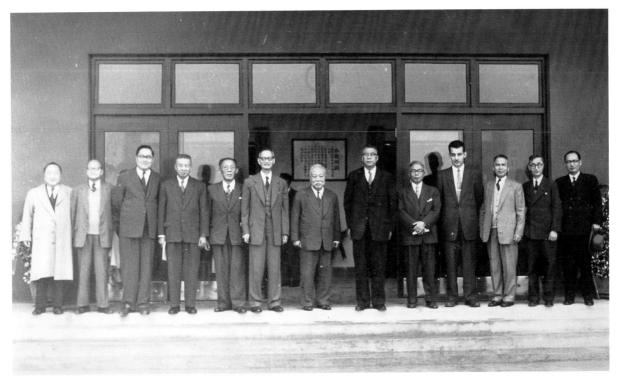

1957年2月，北溝陳列室開啟展覽時貴賓合影。左起：黃季陸、蔣復璁、孔德成、谷鳳翔、羅家倫、蔣夢麟、王雲五、張其昀、王世杰、未詳、陳啟天、莊嚴、包遵彭。（莊靈提供）

小村莊也多了許多慕名故宮文物的國際學者前來朝拜，包括往後成為美國中國美術史權威的方聞在1957年初次看到范寬〈谿山行旅圖〉時，感動不已。故宮文物每一次出訪，都成為宣揚文化、中國美感灑落異邦的絕佳機會。1961年故宮文物舉行前所未有的美國出訪行程；此一活動影響美國大學對於中國美術的研究熱潮，蔣復璁語：「故宮博物院的歐美展覽，是以它的珍貴收藏現身說法打了一次文化的勝仗。」1961-1962年，「中國珍寶大展」巡迴戰後美國五大城市：華盛頓特區、紐約、波士頓、芝加哥及舊金山。許多那個世代的中國藝術史研究者，諸如艾瑞慈（Richard Edwards）、高居翰（James F. Cahill）、班宗華（Richard M. Barnhart）等人都見證了故宮文物在美國展示的燦爛歷史，范寬〈谿山行旅圖〉和郭熙〈早春圖〉讓他們無比感動，改變了他們一生發展的志向。

班宗華追憶：「范寬──這真是命運上的巧遇！……我一直困惑於究竟是什麼強烈地吸引了我探索這些圖像，甚至使我第二天醒來就決定

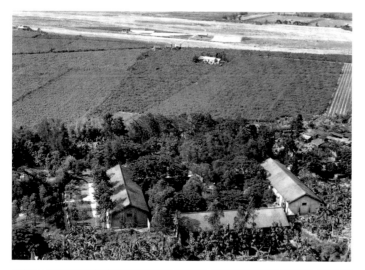

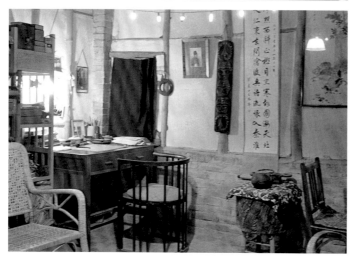

[由上而下圖]
北溝庫區鳥瞰、北溝洞天山堂外貌、北溝洞天山堂客廳。（莊靈攝）

放棄繪畫生涯，改行成為中國藝術史研究者？……這是我以藝術家身分，自己對藝術品質極其全神貫注的一種反應。說也奇怪，除了偶爾有素描的作業或科目，我從未畫過風景畫。可是當我第一次遇見中國（范寬的）山水畫，我即刻體會到這是我從未想像到，微妙而精確，大自然畫境再現的境界。從此，我就被為真正自然創造美景幻象的宋代山水畫澈底征服了。」莊嚴這回不辱使命，帶領故宮文物在美國展示，再次使得中華文化的精華感動許多美國民眾，特別是喚起美國學界開始研究中國美術。在東西方冷戰階段，中國大陸與西方陣營壁壘分明，北溝故宮文物的出訪，以及隨後與美國、日本的合作計畫，才是今日臺北故宮國際地位奠定的基礎，這正是北溝故宮博物院的歷史意義，因此方聞指出，他們懷念（故宮博物院）北溝時期。

洞天山堂地處霧峰鄉下，北溝溪與草湖溪在此不遠處交會。身為文人，莊嚴最令人津津樂道之處在於樂於生活，懂得生活，即使粗食布衣，依然玩出一套道理。這裡雖然簡陋，布置清雅，許多名人來此談書論畫，溥心畬、張大千、臺靜農、胡適、郎

靜山、黃君璧等人數次來此，國外著名收藏家與中國藝術研究者羅覃、喜龍仁、大衛德、李佩，以及艾瑞慈在這座山堂內喝茶論畫。1955年春天，莊嚴陪同張大千、臺靜農沿北溝竹子坑溪，溯溪、渡橋，逶迤於村野小道，走訪桐林村，讚嘆於高大而且姿態各異開滿火紅花朵的鳳凰木，歸程採得幾柄靈芝而回。張大千歸返海外，描繪〈桐邨采芝圖〉，於日本精裱，寫有長跋，寄贈莊嚴。莊嚴如獲至寶，委請隔年接任國立故宮博物院聯合管理處主任委員孔德成與摯友臺靜農兩人，於其上分別以小篆與行書題卷首與作跋，此幅作品往後成為洞天山堂的珍寶。北溝有莊嚴的許多回憶，酒酣論藝，思兒戍邊，周甲自壽而思故國，「重陽未飲菊花酒，病足難登屋後山；寄書金門無限意，漫天兵火拓殘磚。」這首詩乃是長子莊申在金門服役掘地，獲得殘磚，拓視紋樣，疑為六朝文物，使得莊嚴推想六朝已有渡江人士，將金門視為桃花源。此一推想不僅反映出自身羈留臺灣的心境，同時也將金門開拓史往前推升至六朝時代。

莊嚴次子莊因指出：「父親是一個多情種子。人只要情多，自然難免會為情所苦所困。父親的

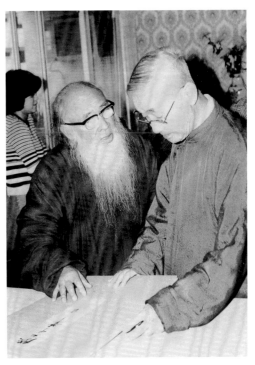

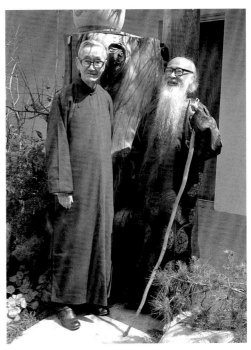

[左上圖]
張大千　桐邨采芝圖　1953　水墨設色　24×119cm
[右上圖]
莊嚴（右1）與張大千（右2）觀賞字畫時留影。（莊靈攝）
[下圖]
莊嚴（左）拜訪張大千並合影。（莊靈攝）

『情』，若用一個最為通俗的詞來說，便是『懷舊』。」莊嚴每年重陽必仿前人故事，秋日登高，登高後興來賦詩，一生竟達十餘首之多。北溝屋後的登高，士林洞天山堂旁的小徑登高成為他特殊情感。長子莊申於冷戰時期戍邊金門，危機重重，「夜闌忽入夢，夢醒不成眠，⋯⋯平生志未酬，望爾著先鞭」（莊嚴《四十七年父親節懷申兒有序》1958），當年重陽莊嚴因病足未能登高。年年登高，歲歲流觴，望子能克紹箕裘。到了1973年（癸丑）登高更是感慨萬千，「昨日登高，天氣良好，舉目長空，自

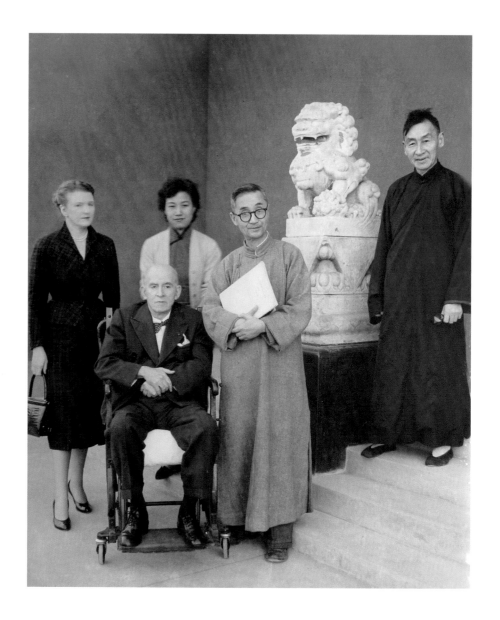

1956年12月，英國瓷器藏家大衛德爵士（坐輪椅者）前往北溝參觀故宮文物，由1935年倫敦藝展時的老友莊嚴（右2）親目接待，右一為郎靜山。（莊靈提供）。

莊嚴　昨日登高　1973
行書
款識：昨日登高，天氣良好，
　　　舉目長空，自在逍遙；
　　　昨日登高，今日疲勞，
　　　年屬七旬，老境難逃；
　　　昨日登高，心念大喬，
　　　何以解憂，歸隱醇醪；
　　　昨日登高，一年一遭，
　　　慨念大陸，萬里迢迢。

在逍遙；昨日登高，今日疲勞，年屬七旬，老境難逃；昨日登高，心念大喬，何以解憂，歸隱醇醪；昨日登高，一年一遭，慨念大陸，萬里迢迢。」登高去邪祟，天氣晴朗，心情快活，隔日一起，身體疲憊，鬱悶隨起，年年登高，所為者何？眺望神州大陸，「慨念」乃心中多所懸念，慨然於千山萬水難以撫卻思念之情，更有甚者，尚有幾日可以登高遠望呢？莊嚴把重九登高逐漸提升到思鄉的情懷。此時他已經七十五歲，雖已退休，聲望正隆，這年剛辦過修禊雅集，這篇〈昨日登高〉用筆接近顏魯公〈祭姪文稿〉，沉鬱壯闊，渾然一體。

　　作為故宮博物院的老宮人，莊嚴曾以四字作為生命境界，同時也是處事態度。「敬以律己」、「靜以安心」、「淨以潔身」、「競以處事」（P.90、91），這四種生命境界乃是儒者處事之風範，故而莊因以「清白守正」來形容其父親莊嚴的人品。為了消解為情所困的不得已，莊嚴在生活上的態度則是放達，「屋內人醉，洞外天也醉，堂中人語喧，樓外鳥一對。」（P.92）乃是他描繪雞尾酒會之情景，儼然一副醉中分明了了，情境一如的狀態。〈酒〉（P.93）落款為「酒可以飲，醉似未可，今則醉矣。」莊嚴飲酒不圖醉，為求暢懷，酣暢時筆墨抒懷，最能消解心中鬱悶。數十年來，莊嚴菸酒不離手，他自豪的說：「喝酒要喝中國酒，抽煙要抽外國煙。」從北平的「燒刀子」到「臺灣金門高粱」，都是莊嚴嗜好的

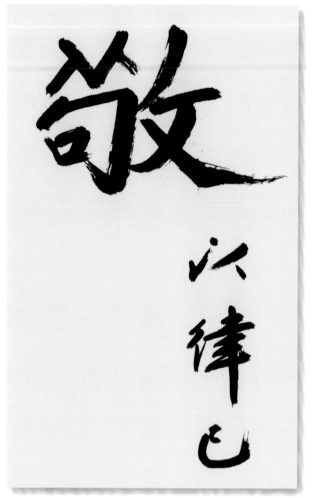
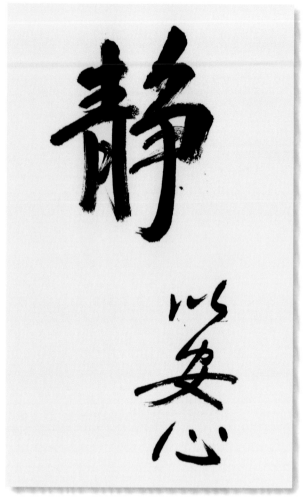

[由左至右]
莊嚴　行書四條幅
72×36cm×4
款識：敬以律己　靜以安心
　　　淨以潔身　競以處事
　　　座右四字銘　莊嚴

杯中物。只是，他的飲酒並非李太白般的酒中仙豪邁，往往是辛稼軒的悲懷，在放達中排遣積鬱。「身世酒杯中，萬事皆空；古來三五簡英雄，雨打風吹何處是，漢闕秦宮；夢入少年叢，歌舞匆匆；老僧夜半誤鳴鐘，驚起西窗眠不得，捲地西風。」（莊嚴書辛棄疾〈浪淘沙〉，P.96右圖）

　　客居海嶼，六十歲生日，長子戍邊金門，「夢寐時相見，孤鴻海上征」（莊嚴〈六十生日懷念申兒〉），回顧自己，卻是「耳順誰云是，十年故國違；貧知去日好，老覺壯心微」（莊嚴〈六十自壽〉）莊嚴於1959年，年已六十一歲，仿歐陽修，自號六一翁，只是他的六一是每日必作的六件事：寫字、散步、喝酒、靜坐、打拳、奉行自己。寫字乃年幼起的長

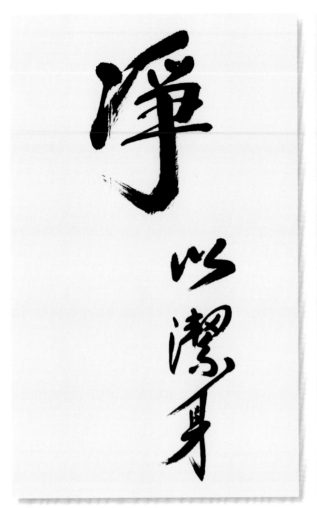
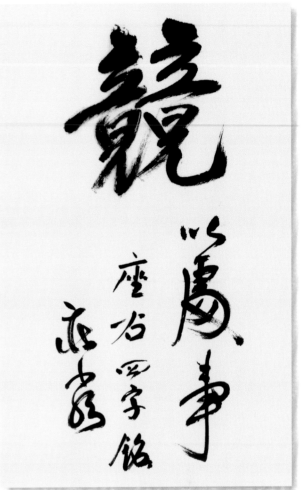

課，晨起必然散步；每日必有小酌；晨起必如儒者靜坐半小時；北溝時期則
遇騎車賣饅頭的山東人馬師傅來此教拳，學拳最晚，興致最濃；最後則是善
待自己。關於太極拳他曾寫有：「道道非常道，拳拳太極拳」（P.95）數字，已
然將碑帖融會，尤以「拳」的「手」部具有章草與隸書的運筆，十分灑脫而
渾厚。

　　1963年，農曆上巳的3月3日，莊嚴在北溝小溪畔，舉行到臺灣後的第一
次曲水流觴雅集（P.97下圖）。「儘管全家經濟上始終拮据，不過父親和母親不
僅能安之若素，而且往往還會尋找一些能讓自己開心也令朋友驚嘆的『特殊
事物』來付諸實施，不只為辛苦的日常生活增添無限樂趣，同時也會意外地

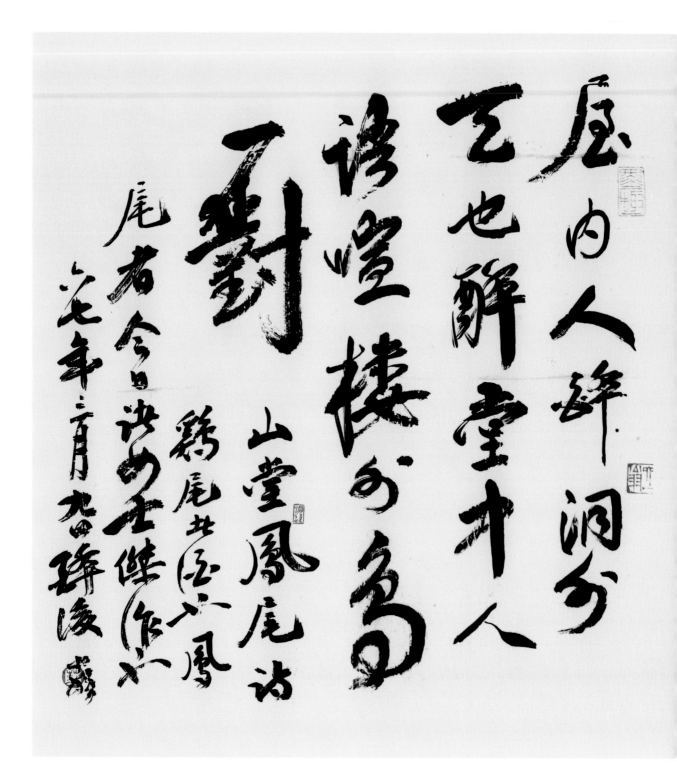

莊嚴　山堂鳳尾詩　1978　行草條幅　67×55cm
款識：屋內人醉　洞外天也醉　堂中人語喧　樓外鳥一對
　　　山堂鳳尾詩　雞尾者酒也　鳳尾者今日諸女士傑作也
　　　六七年三月九日醉後　嚴

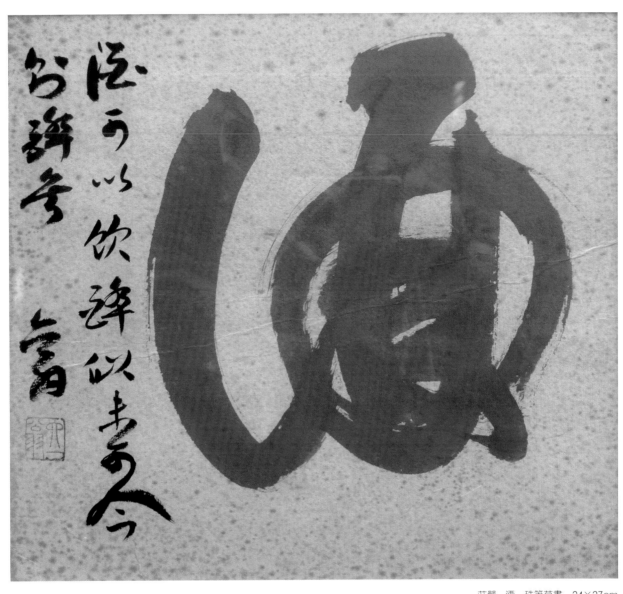

莊嚴　酒　硃筆草書　24×27cm
款識：酒　酒可以飲　醉似未可
今則醉矣　六一翁

為藝壇留下一段可以傳頌好久的佳話。」莊靈回憶。

　　莊嚴夫婦在山坡下一條不知名小溪轉彎處，選擇一塊上有疏林可以遮陽的土岸，仿效大書法家王羲之在永和九年（353）於紹興蘭亭舉行曲水流觴的修禊雅集。這次距離王羲之蘭亭雅集已經是一千零六十一年前的事了。艾瑞慈指出：「對於書藝者而言，那次的流觴，無疑是一次是令參與者難以忘懷的活動。」這次雅集總計有二十餘人參與，包括書法家王壯為、篆刻兼書法家曾紹杰，以及來自國外正在此地研究的美國人

[右頁圖]
莊嚴自作聯：「道道非常道
拳拳太極拳」。

莊嚴四子莊靈攝於父親「道道
非常道，拳拳太極拳」作品
旁。（王庭玫攝）

莊嚴家的四個孩子（左至
右）：莊申、莊因、莊喆、莊
靈。攝於抗戰勝利後的重慶南
岸海棠溪向家坡。（莊靈提
供）。

道道飛希夷

李太極拳

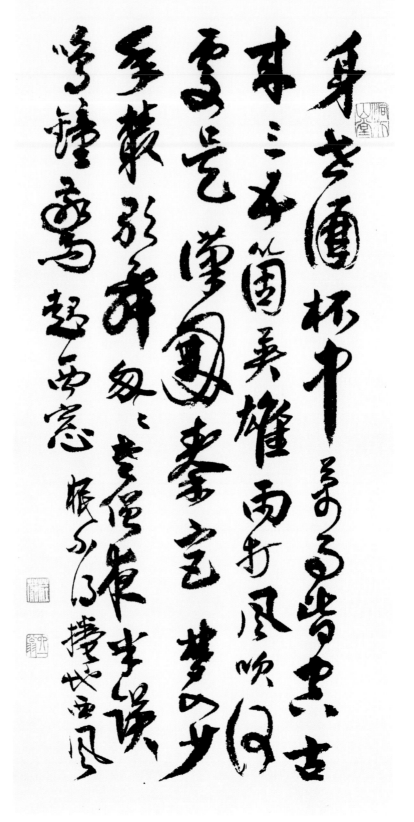

[上二圖]

創刊四十一年的《藝術家》雜誌，是以莊嚴所題的瘦金體作為標準字。左圖為《藝術家》雜誌創刊號。

艾瑞慈、席克曼等人。羽觴則以竹片剖開上置旅日帶回瓷器小杯，泛於小溪活流上，眾人列坐一旁，談笑風生，人生何其快哉！這正是莊嚴生活上的趣味主義的一面。

相較於寫作嚴肅的考據文章，或者瘦金體的揮灑自如，他的言談充滿詼諧，生活著重趣味，莊嚴八十歲在接受《聯合報》記者陳長華訪

莊嚴（左2）於1963年於北溝村外小溪旁，舉辦首次曲水流觴雅集。左一為曾紹杰，左三為王壯為。（莊靈提供）

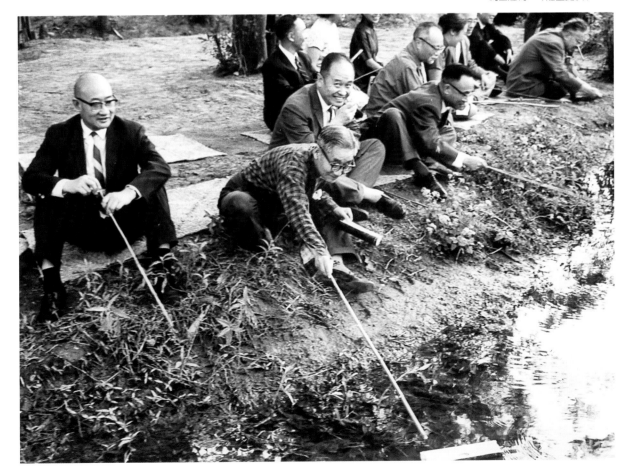

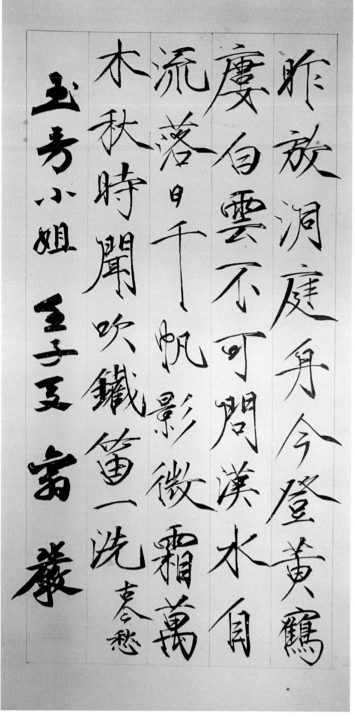

[左圖] 莊嚴1972年以瘦金體書寫「書寄禪上人詩」贈玉方小姐
　　款識：昨放洞庭舟，今登黃鶴樓；白雲不可問，漢水自（脫「東」字）流；落日千帆影，微霜萬木秋，時聞吹鐵笛，一洗古今愁。壬子夏　六一翁嚴

[右圖] 莊嚴1972年以瘦金體書辛稼軒鷓鴣天詞贈四媳陳夏生
　　款識：不向長安路上行　卻教山寺厭逢迎　味無味處求吾樂　材不材間過此生
　　　　　寧作我　豈其卿　人間走遍卻歸耕　一松一竹真朋友　山鳥山花好弟兄
　　　　　壬子歲四月念日書辛稼軒鷗鷓鴣天詞于雙溪洞天山堂中
　　　　　偶寫此紙，夏生媳見欲持去遂題識以歸之　六一翁嚴

[右頁圖] 莊嚴　行書　57×77.5 cm　辛稼軒鷗鷓鴣天詞
　　款識：不向長安路上行，卻教山寺厭逢迎；味無味處尋吾樂，才不才間過一生；
　　　　　寧作我，豈其卿；人間走遍卻歸耕，一松一竹真朋友，山鳥山花好弟兄。
　　鈐印：墨趣、莊嚴、六一翁

不向長安路上行却教愛山
寺厭達迎味無味
奇臺東才此寸⋯一重
寧從我堂其卿久⋯是
遍却歸叫一程所真朋友
山鳥花了安南兄當

99

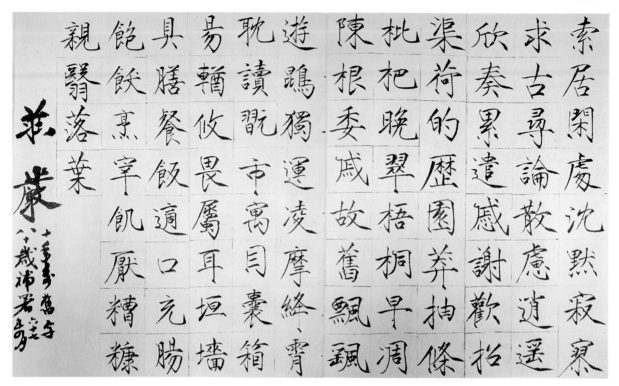

1978年，莊嚴八十歲補署舊字〈瘦金書千字文〉。

問時提到：「貓要玩球，猴喜爬竿，動物尚且如此，人要想生活不枯燥，最好養成一種生活的興趣。」北溝歲月是莊嚴一家最為難忘的日子，四位孩子均在這段期間完成中學以及大學學業。洞天山堂距離臺中市有十餘公里，四兄弟晨起，申若俠操勞家務，準備便當，莊嚴手持手電筒摸黑護送小孩下山，經過田間小徑，穿越幾乎尚且是茅屋土牆的北溝村落，順著番薯田與甘蔗田的牛車路步行，抵達運輸甘蔗的臺糖小火車的北溝站，往返學校必須費時四小時之久，四子莊靈憶說：「儘管這種披星戴月的通學生活十分辛苦，不過每天能在雙親的呵護下，從山邊水涯和種滿莊稼的田野間穿行而過，想想也的確是一項難得的歷練和福緣。」洞天山堂的歲月不只是莊嚴一家最美好的回憶，同時也是諸子逐漸卓然長成，獨自發展的關鍵階段，「水擊三千里，飛行一日航；丁寧無別語，祇道早回鄉。」款有「五十三年十一月十二日因兒將之澳洲講課墨爾鉢大學，行前來山堂小聚，詩以為別，六一翁並記於霧

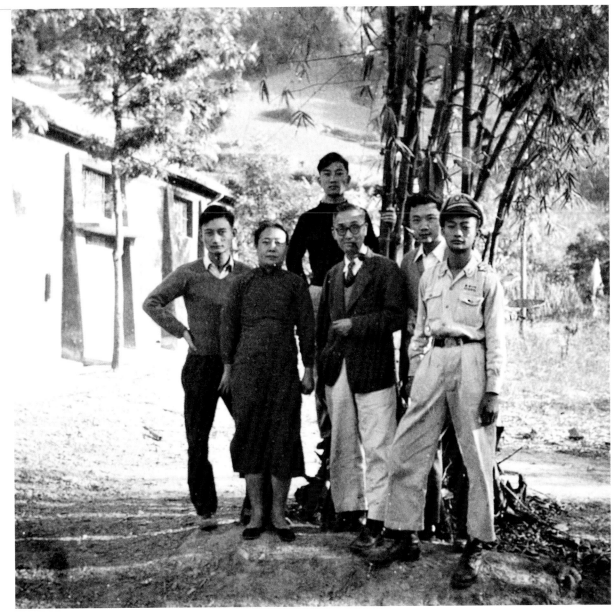

1955年莊嚴的全家福。後方
為北溝故宮庫房。
（譚旦冏攝，莊靈提供）

峰。」（P.96左圖）逐漸地，北溝的洞天山堂的和樂歲月進入尾聲，四個小孩
開枝散葉，各奔東西。莊嚴的生命由現實的親情和樂開始了遙遙無期的
牽掛，不只是那夢中國的家園，還有那散居世界各地的子孫。

「夜飲東坡醒復醉，歸來髣髴三更，家童鼻息已雷鳴，敲門都不
應，倚杖聽江聲。長恨此身非我有，何時忘卻營營。」「偶書東坡臨江仙
詞，遠寄因麗留待莊誠學書之助，六一翁壬子臘八後一日。」（P.102）此時
莊嚴已經七十四歲，外出夜飲或者與妻對酌已為常事，「因麗」乃指次子
莊因與媳婦夏祖美，接著又想起孫子莊誠在海外沒有學習書法的範本，

101

莊嚴1967年書寄禪上人白梅
詩五首。

夜飲東坡醒復醉歸來髣髴
三更家童鼻息已雷鳴敲門
都不應倚杖聽江聲 長恨
此身非我有何時忘卻營營

錄書東坡臨江詞遠寄
曰嚴石翁正誠學書之助 宧叟乙腊八日

莊嚴1972年書蘇東坡臨江詞
寄莊因、夏相美。
款識：夜飲東坡醒復醉　歸來
　　　髣髴（已）三更。家童
　　　鼻息已雷鳴　敲門都不
　　　應　倚杖聽江聲　長恨
　　　此身非我有　何時忘卻
　　　營營

一覺繁華夢惟咀澹泊身意中微有雪花外欲無
言冷入枯禪境清於遺世人卻從煙水際獨自養
其真而我賞真趣狐芳祗自持澹然於冷處卓
尔見高枝能使諸塵淨都緣一日奇含情笑於松柏
但保後凋姿寒雪一以霽浮塵了不生偶從溪
上過忽見竹邊明花冷方能潔香多未損清誰堪
宣淨理應感道人情了與人境絕寒山也自榮
狐煙淡淡將夕微月照還明空際若無影香中如有
情素心正宜此聊用慰平生人間春似海家寞
愛山家狐嶼淡相倚高枝寒更花朵来無色相何
寥著橫斜不識東風意尋春路轉羞
丁未春書寄禪上人自梅詩五首
莊嚴

故有此書。這件筆法作品近於褚遂良，卻較褚字敦厚與婉約，的確適合年輕人學習。褚字素有鐵筆銀鉤的力道，銀屏孔雀的燦爛多彩的評價，莊嚴學褚書，能以其顛沛流離，憂國傷時的情感淬鍊，已然將褚書的抑揚頓挫化為沉靜的低吟。「臘尾冬殘歲未更，別矣北溝太匆匆；它年何事堪追憶，臥聽雄雞報曉聲。」莊嚴此時雖任職故宮博物館古物館館長，臺海無波，兩岸局勢稍安，詩歌平淡，意境清雅，已然勘破世間名利。

▎夫子清芬，雙溪挹翠

1965年，莊嚴（左2）與行政院祕書長王章清（左1）及友人李錫恩（右2）攝於士林外雙溪故宮新館建築前。（莊靈攝）

隨著國民政府逐漸在臺灣穩定下來，北溝的故宮博物院已經容納不

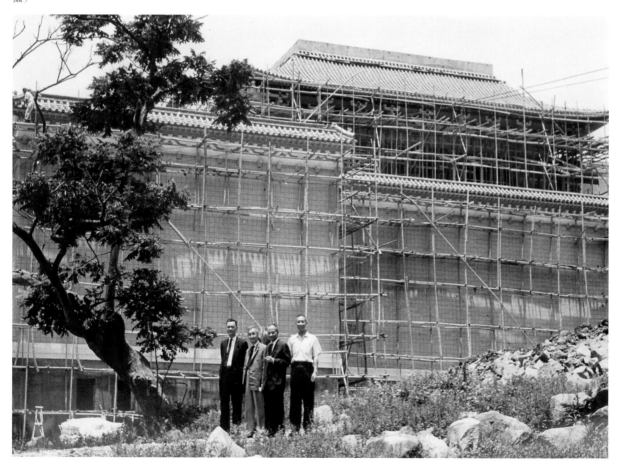

莊嚴　別北溝洞天山堂題壁
1965　行書
款識：小隱霧峰十六載，人生
能有幾十年；山川人物
都可愛，安居樂業信前
緣。背負群峰列屏障，
面對蕉林萬甲田；我來
誅茅山之腰，佳木翳薈
蔭屋樑；野鳥自啼花自
落，秋雲常聚月常圓。
年來重九登絕頂，歲歲
修禊曲水邊；晨興曳杖
同散步，行健共習太極
拳；客來小酌四五杯，
人去臨池四五篇；一朝
緣盡將遠別，臨別依依
苦流連；人生到處應何
似，行雲流水聽自然；
隨寄而安尋常事，天鈞
安泰任周旋。
別北溝洞天山堂
乙巳冬月　六一翁。

下眾多的觀賞者，國府決定在士林建造新的故宮博物院。故宮管理委員會主任委員王世杰主張採取當時少有卻又不透明的競圖，委託王大閎、吳文喜、楊卓成等五人競圖，黃寶瑜等人為審查委員，評審結果王大閎獲得第一，為求慎重，復委請紐約一流建築師提供意見，依然決定王案最佳。結果卻因中華文化要素過少，受到質疑，最後選用黃寶瑜作品提呈蔣介石總統決定。或許是文物的光環，遂使臺北故宮博物院與嘉義故宮南院同樣在建造案決定之初均遭波折。

　　臺北故宮博物院建成，莊嚴一家不得不告別北溝的洞天山堂的紅瓦竹籬。別前，莊嚴依依不捨地在自家牆壁上題下〈別北溝洞天山堂〉：「小隱霧峰十六載，人生能有幾十年；山川人物都可愛，安居樂業

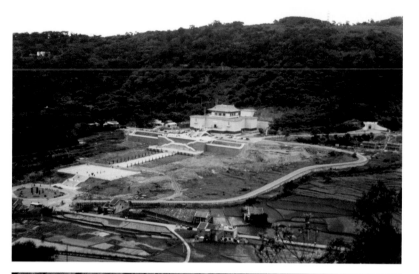

[上圖]
臺北外雙溪國立故宮博物院
剛落成時遠眺。
（莊靈攝）

[下圖]
國立故宮博物院正館一景
（郭東泰攝）

信前緣。背負群峰列屏障，面對蕉林萬甲田；我來誅茅山之腰，佳木翳蔥蔭屋椽；野鳥自啼花自落，秋雲常聚月常圓。年年重九登絕頂，歲歲修褉曲水邊；晨興曳杖同散步，行健共習太極拳；客來小酌三兩杯，人去臨池四五篇；一朝緣盡將遠別，臨別依依苦流連；人生到處應何似，行雲流水聽自然；隨寄而安尋常事，天鈞安泰任周旋。別北溝洞天山堂　乙巳冬月　六一翁。」如果使用歷史的眼光來看，這首詩不只是莊嚴一家的家族史，同時也是故宮博物院發展史的重要斷面，因為遷往臺北後的故宮肩負的使命、工作環境與生活方式都將產生制度性的改變。莊嚴指出在此之前，故宮文物是「入山唯恐不深，逃名唯恐不及」，一來深怕遭遇戰火襲擊，故而藏隱山林；再者，唯恐招搖惹來不測，故而儘量隱藏機構名稱。因此，故宮博物院在遷離北平三十二年之後，終於在臺北有了穩固而長久展示的博物館，新的歷史一頁即將開展。

　　這段北溝洞天山堂歲月，是莊嚴一生中最長的快樂與穩定的生命階段。年年重九登高，雖然不能「歲歲修褉曲水邊」，至少也滿足一回樂趣。客至飲酒，人去臨池，詩歌中融入陶淵明〈五柳先生傳〉的「不戚戚於貧賤，不汲汲於富貴」的風標，也有王羲之〈蘭亭集序〉「向之

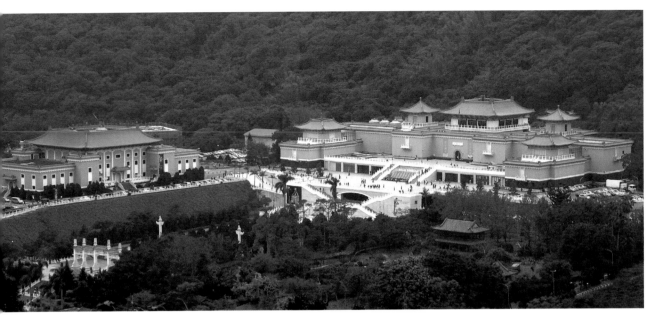

現今臺北外雙溪國立故宮博物院建築群遠眺（王庭玫攝）

所欣，俯仰之間，已為陳跡，猶不能不以之興懷；況修短隨化，終期於盡」，對生命長短之感慨。

臺北外雙溪因為群山環抱，茂林蔽天，戰時有山區保護文物，平時則可連接臺北，再者衛理女中、東吳大學，以及中國電影製片廠分布四周，未來足以發展為文教區，故為故宮博物館首選。臺北國立故宮博物院的建造，由行政院、臺灣省政府以及美援三部分配合，1962年動土開工，期間因為葛洛理颱風肆虐，政府財政困難而遷延工程進度，1964年再次交由省工程局監工興建，1965年8月硬體建造完成。故宮建築最後由大壯事務所設計師黃寶瑜設計，建築面積達2100餘坪，蔣介石總統親臨巡視，定1965年11月12日舉行落成儀式，親題「紀念國父百年誕辰——中山博物院」；同年8月21日由王雲五擔任國立故宮博物院管理委員會臨時主席，推舉蔣復璁為第一任院長，蔣復璁於9月5日推舉莊嚴、何聯奎為副院長，古物組長為譚旦冏，書畫組長由那志良出任，21日蔣院長南下，於北溝舉行北遷籌備會議。11月12日下午4點由行政院長嚴家淦於外雙溪新館主持隆重開幕剪綵儀式，闡述：「此一博物館定名為中山，並在國父誕辰之日落成，尤具意義。國父以繼承堯、舜、虞、湯、文、

(3)

程於乳鳳直空故例
自得多師游神手卷
恍之中託足於膠庠
以外學究四部鮑攝
精英術完九章妙資
籌算浩浩蓄之既
久氣欲凌霄汪汪乎
把之靡窮量真注乎
時則清社甫注於
方新肇鼎運易漢人
宅神京於江表既而
輔世唯堅知賢委以

(4)

秘書俾參機務初登
仕路便著先鞭而
綜簿曹於教部司禁
政於滬濱素位而行
赤忱自矢歸公不遺
夫涓滴潔身無改
涅磨篤守官箴惟清
慎勤是踐偶操譯筆
亦信達雅兼長於是
游刃益愜干雲直上
卓異每稱於同列
庸遂及於崇廊焉初

(5)

任經濟部部長五均
六筦樹康濟之宏摹
三事九歌修惠之
善政商旅通之
市梯航接於海山
治絲棼而抒軸皆鳴
奮藍篳而山林斯啟
鞏材時叙百發具興
資利用以厚生熙一
時之庶務嗣任財政
部部長風清九府職
懋三官萬緡省輸貢

(6)

之新制用是石楠文
擇善而從窮採美歐
化上參唐漢之成規
金箆而察士食古能
高秉玉尺以量才刮
乃木天日煦棘院風
財功豈立於調軺若
曾見劇變時際解慍身
劇變而振衰起慍影
泉雖時際非常境多
利鈔真是寶貨本如
之勞一紙著流行之

(7)

梓廣庇美材蒼壁玄
珪並歸常選賀監之
鑒衡不爽山公出品
藻彌精舉並知籲俊
之公中朝以得人為
慶此先生副長考
試院時之弘施也六
翮南圖五星東聚感
九州之多難堅百忍
召中興再佐樞楫重
登黃閣膽心弼亮叶
簫韶而文德遐敷鼎

(8)

貞洎憲政實施又選
自禦倭軍興樞府舉
先生為國民參政
政院時之茂烈也湖
美此勤不讓傅巖專
沃之先生副長行
萃野高蹤時推其敬
任以匡時之重何殊
壺昭持躬之清介自
體國之肫誠心映玉
獸屢晉錄陳金鑑見
羈親調劑鹽梅而嘉

王主任委員岫廬先生九秩大慶壽序

（一）

王主任委員岫廬先
生九秩大慶壽序
知大受雖賢者不可
舟楫豈一時之利小
天下之材用涉洪流
夫力支巨廈棟梁必
得兼治學服官於恒
人鮮能求備至若散
閱比跡管樂為心高
伴列漢之星辰珍逾
在郊之麟鳳鐘鏞預
明廷之序金振千聲

(1)

（二）

蕭斅煥華國之文霞
蒸五色德貽壽宇天
爵視人爵尤尊業表
儒林文運輔邦運俱
盛求之當代惟總統
府資政中山王岫
廬先生足以副之
先生卜居百粵系出
中原衍芬而奕葉可
稱秉器則在鄉必達
昂昂千里標鳳慧於
神駒嘶嘶四方兆遐

(2)

109

(16)

書者　先生語爛重
譯學備九能鴻寶羅
胸驪珠猶在握布衣蔬
食無異於窮儒齒問
青燈猶勤於耄齒卷
等之身述作則藏富
名山誦經垂之文章
則數難更僕寄聞情
於筆陣以餘事作詩
人可謂太冲賦篇購
洛陽僑貴畫放翁於
團扇吳下之名高者

(15)

石之錄米家書畫之
船徒自侈於環奇夫
足方其萬一瀛樓遠
集來觀上國之光策
府勤蒐許補前朝之
闕又復印行中華文
物集成故宮書畫錄
等俾窺美富以廣流
傳其於人文之推闡
國粹之保存功在國
家要非楮墨所能罄
迷者焉抑又有當特

(18)

長毓讀書之種此日‧
者英會上介眉瞻溫
前拜手續岡陵之詠
路之儀来年粵秀山
國立故宮博物
院管理委員會
常務委員張羣
王世杰　李
濟　陳雪屏
榮公超　李元簇　林柏
壽　　　費驊
秦孝儀

(17)

巳丁巳六月一日實
為　先生九秩覽揆
之慶萱初並菉正
生花喜萬象之
宜茂德譬蘭馨色標
松齡德譬蘭馨身興
期美為四傳功邁綺
黃之朔贊聲等久親
令範辛際嘉辰酌東
海以稱觴歌北菜而
戴筆庭森玉樹方臚
戲綵之歡案繞芸香

(20)

中華民國六十六年
七月十六日
　莊　成惕軒敬書
嚴敬撰
員敬祝　錢思亮
院　　　謝東閔
國立故宮博物
院副院長李霖
燦暨全體職

(19)

張豐緒　委員
孔德成　余井
塘武　林金生
杭立武　馬壽華　馬超
俊　　陳
連震東　凌純
聲　　陳大齊
千　張其昀　張大
陳啟天　張大
張繼　黃季陸
谷正　黃少
黃君璧　鄧傳

（9）
充國民大會代表迭
預政治協商及制憲
會議皆理厥絲棼貢
其囊智撝式燭碩
望攷歸先機讜論以
時陳許謨而定命無
偏無黨與元愷為一
流不激不隨友顧難
之羣彥奸同巨測竟
狼豕豚之輙張誠信
孚何豚魚之橋昧薰
猶終判涇渭自明諧

（10）
先鋒剗剗山攢棗梨
以書生本色化文化
事總萬歧時踰半紀
生主持商務印書館
惠每周於百世先
必洽於群生大賢之
紀者也夫君子之澤
舌代議立言事尤之
基此巨典奠民治之盂
於蜀洛卒以成憲章
眾議於鬮甍泯私爭

（11）
雲積載車驚萬牛之
汗渡河訂三豕之訛
如涵則新舊不偏枕
菲則中西兼重持
握槧提要鈎玄發鉛
遺石室之私藏呂宛
委瑯嬛為公器夾除
下邑刧其間首創四角
版鍰羣經分鴻都於
百刧搜蠹簡於遐陬
號碼檢字法及中外
圖書統一分類法輯

（12）
非窮古今之名迹戌
白深矣厥功偉兵詎
永騰夭壤之光輝厥
林之枯槁書城矗著
餘煙海浩如遍潤學
後煥群編於兵燹之
泌快盛業於瀋之
使艱困周計絀盈力
四庫珍本諸籍皆力
蘇書乃至四部叢刊
印各型文庫與多種

（13）
坊肆之美談者手緄
璠樞之東徙偏遺倉
黃執禮器以南行不
遺丹漆吉光片羽珍
內府之舊儲寶玉大
弓假北溝而甓置
先生自民國四十一
年七月任國立故宮
博物院理事會理事
長洎五十四年八月
受聘故宮博物院管
理委員會主任委員

（14）
宮之故物彼趙氏金
盌玉魚不乏漢寢唐
石渠天祿之壯觀
森列縹囊緗帙寧輸
之華碑版槧陳鼎彝
梁藻井清嚴增林塈
輪奐現雲霞之彩玩
堵之新堂曲榭連甍
擇雙溪之勝境營
於古物則加意護持
於院務則彈精擘劃
時踰廿載以迄今茲

武、周公、孔子相傳的道統為己任，博物院代表一個民族的文化，現在博物院以中山為名，來紀念國父，就是要把國父的思想發揚光大，達到天下為公的地步，天下為公四字，實可以作為博物院之南針。」故宮博物院在臺灣開館，已經明確作為中華文化延續的象徵，同時也是政治上兩岸分隔的文化聯繫。對於當時殷殷期盼反攻復國的來臺人士而言，故宮博物院的宏偉建設意味的神州文化在臺的延續，並且是臺灣文化建設的一部分。

管理委員會主任委員王雲五指出：「他日光復大陸，故宮博物院連同所藏古物遷回大陸，此一宏偉建築，將永久保存，發展為臺灣省專設之博物館。在國父百年誕辰日，中山博物院正式落成，意義最為深遠。」經歷無數人的努力，故宮文化遷居臺北後，已經躋身為全球聞名的大博物館之列。莊嚴一家從偏遠的臺中北溝洞天山堂搬到士林故

1970年10月，莊嚴夫婦（右1、右3）與老友臺靜農（左3）及臺大中文系學生攝於故宮前。（莊靈提供）

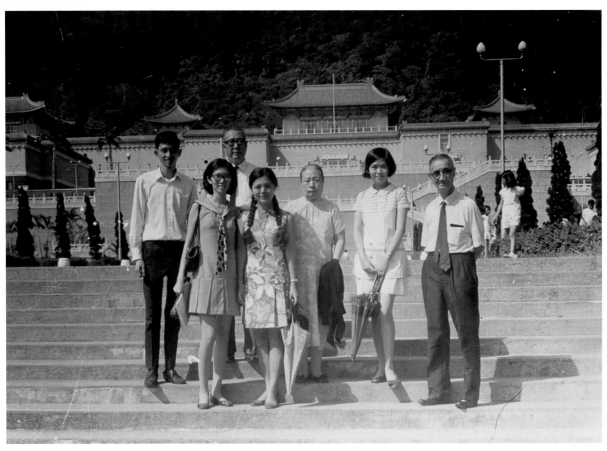

宮博物院文物山洞左側的職員宿舍，莊嚴同樣取名洞天山堂，畢竟又與山洞為鄰，難捨此號，此後又在此服務四年。這年對於莊嚴一家而言是豐碩的一年，長子莊申開始任教於香港大學，次子莊因離開澳洲前往美國，任教於舊金山的史丹佛大學，諸子逐漸卓然而立。

民國肇建以來，最初的曲水流觴，乃是1913年（癸丑）在北京西直門外三貝子花園由梁啟超邀請各界所舉行的雅集。政府遷臺後，1950年在士林園藝所舉行新蘭亭，由于右任、賈景德、黃純青發起，1953年在陽明山，1955年在士林皆有曲水流觴。莊嚴也對這項文化活動樂此不疲。他卸任故宮博物院副院長一職後，偶而發

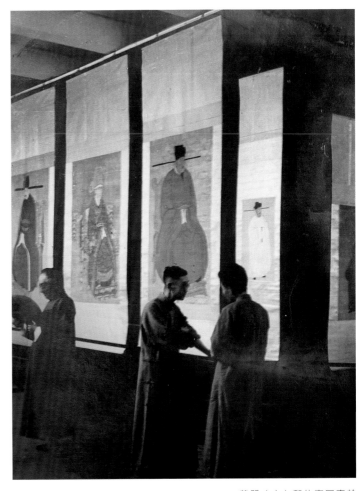

現故宮博物院右側山腰遺留前人曲水流觴的遺跡，為此舉行雅集。「一條小小渠水，彎彎曲曲清澈見底，夾岸茂林修竹，濃陰蔽日，妙的是水邊石上，有人大書深刻『流觴』二字。」既有適當的地點，外加難逢的第二十七次癸丑年，「如不修禊，辜負良辰，何等可惜，因之下了決心，先將這一帶地域，錫以嘉名曰『流水音』。」為符合當年王羲之蘭亭修禊臨流賦詩的人數，邀請四十二人參加，外加注酒、洗觴、傳遞、布肴等門人十五、六人，總計當時約六、七十人參與，可謂空前盛大。

莊嚴七十歲後屆齡退休：「退休便是養生方，四十五年夢一場；自去自來為底事，老莊老運半生忙；往歲舊交悲異域，近歲新獲喜如狂；人人盡道休官去，林下閒居意味長。」（莊嚴〈退休詩〉）對於莊嚴而言，他並沒有退休，反而更加忙碌，除了他的「六一信條」之外，他從七十一

【1973年（民國62年）莊嚴具名邀請士林外雙溪「曲水流觴」文人修禊雅集】（莊靈提供）

1973年4月5日（癸丑農曆3月），莊嚴於士林外雙溪流水音舉辦「曲水流觴」雅集，為符合當年王羲之蘭亭脩禊臨流賦詩的人數，柬邀藝文界好友四十二人，傳為藝壇佳話。

偷得浮生半日閒，雅集時抽煙斗的莊嚴。（黃永松攝）

民國第二癸丑士林流水音
脩禊紀事 嚴自署

[右頁上圖]
莊嚴具名邀請曲水流觴文人修禊雅集之「禊集」請柬。

[右圖、右頁下二圖]
莊嚴親自題字「民國第二癸丑士林流水音脩禊紀事」的簿子封面及印刷品的局部內容。

114

禊集

歲在癸丑三月三日

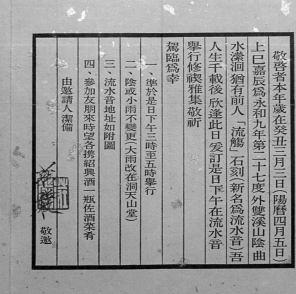

敬啟者本年歲在癸丑三月三日（陽曆四月五日）
上巳嘉辰爲永和九年第二十七度外雙溪山陰曲
水潆洄猶有前人「流觴」石刻新名爲流水音吾
人生千載後欣逢此日爰訂是日下午在流水音
舉行修禊雅集敬祈

駕臨爲幸

一、準於是日下午三時至五時舉行

二、陰或小雨不變更（大雨改在洞天山堂）

三、流水音地址如附圖

四、參加友朋來時望各携紹興酒一瓶佐酒菜肴

由邀請人潔備

敬邀

圖二：「流觴」二字刻石拓片

一、請求（圖一）

二、酒器

民國第二癸丑士林流水音脩禊紀事

莊嚴

後，戊而宇之羲王集傳「萃禊脩莊癸」。
段末序集亭蘭書王是行四

【1973年（民國62年）莊嚴具名邀請士林外雙溪「曲水流觴」文人修禊雅集】（莊靈、黃永松攝）

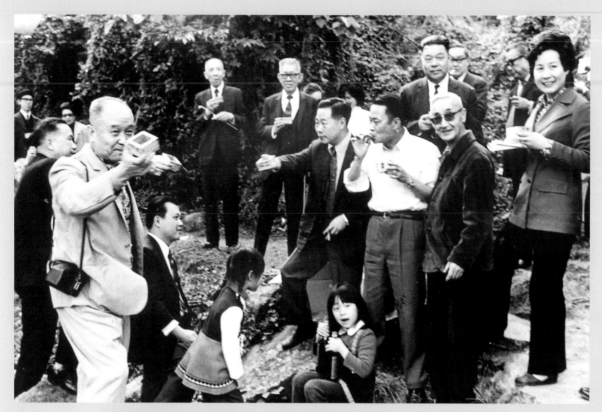

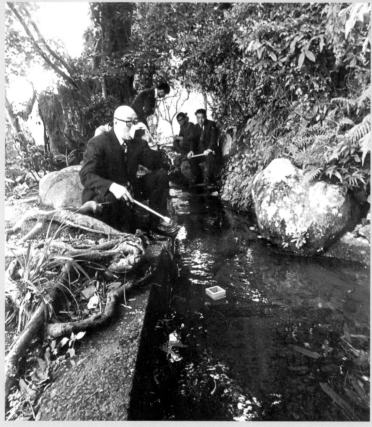

[左、右頁圖]

1973年4月5日（癸丑農曆3月3日），臺靜農、
江兆申、王壯為、曾紹杰、黃肇珩、徐瑩、張
佛千、喻仲林、傅申等多位藝壇人士參加這次
曲水流觴文人修禊雅集的留影。

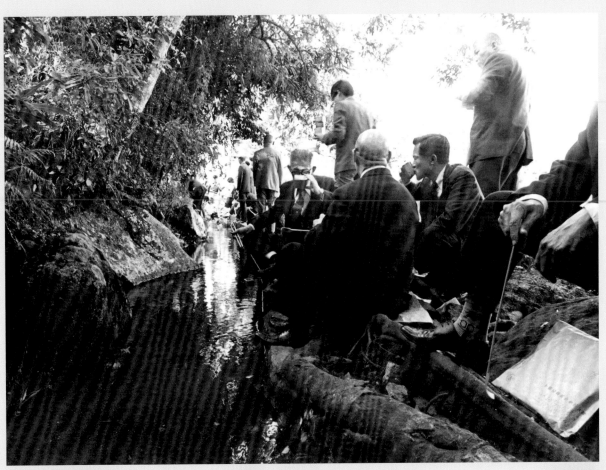

《山堂清話》是莊嚴費時六年之久完成的著作，圖為該書封面。

歲開始，開始著手寫作《山堂清話》，長達六年之久，見證歷史，流露自己治學的嚴肅一面。與莊嚴同押文物來臺的老友索予明即說《山堂清話》乃「子曰：述而不作，信而好古，竊比于我老彭。」此所謂「清話」也。「山堂」自然指洞天山堂，也是莊嚴遷移到北溝後的齋號。我們細讀莊嚴的《山堂清話》，並非只是信而好古，其實也有相當嚴肅的考證工作，這本最早的故宮守藏史的著作，彌足珍貴，總計分為四大部分，依次分別是「清宮與清宮風俗」、「故宮博物院的成立與戰前的發展」、「清宮文物雜談」、「書畫見聞」。其中所謂「雜談」已然融合傳統治學的方法，諸如考據學、文物學、書法學等，其中的文物學自然包括出土文物的比對研究，莊嚴早年留學日本，在田原淑人考古工作室研究，奠定文物考古學觀點，〈閻立本繪賺蘭亭圖考〉即透過「床」、「凳」以及「坐」的動作，研究其斷代，文物學與考古學合用而成一門創新的學問。

索予明寫道：「莊老有前一代讀書人的風範，安貧樂道，但重生活情趣，與人印象深刻。因此之故，老友懷念他，往往都從這些方面著筆，而忽略他在學術上，特別是對中國藝術史研究與教學培養後進，有重大貢獻。也開風氣也為師；國內大學第一個設立藝術研究所的是文大，他在此任教並主持所務垂廿年，以迄終老，造就人才遍佈國內外文教藝術界。」莊嚴從1969年退休起，受前教育部長張其昀聘請出任中國文化學院華岡教授，擔任藝術研究所專任所長。當時全臺大學僅十餘所，中國文化學院設置藝術研究所，應試者眾，取者僅六、七人而已，人才濟濟，臥虎藏龍，乃臺灣早期藝術專業研究人才的重鎮。正是這段因緣，「也開風氣也為師」，莊嚴對臺灣的中國美術研究史發揮著絕對的影響。

莊嚴的親家何凡（夏承楹）對於莊嚴的人格修養做了如下的說明：「『我一生都如意！』代表了中國讀書人的標準氣質與理想境遇，八十歲仍未遇到不如意事，可說是一輩子都走好運，值得羨慕，當然，

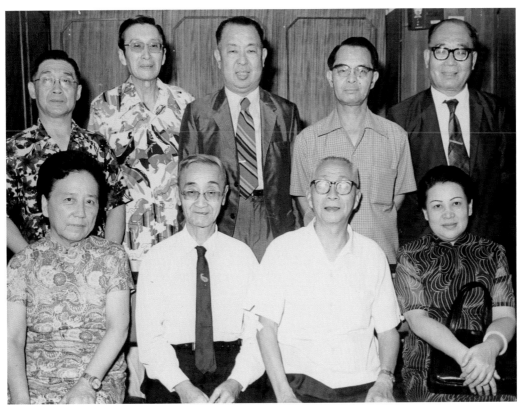

1975年，莊嚴與友人歡聚合影。後排右起：陳紀瀅、何凡、丁秉燧、夏元瑜、張大夏；前排右起：林海音、陸奉初、莊嚴、郭立誠。（莊靈提供）

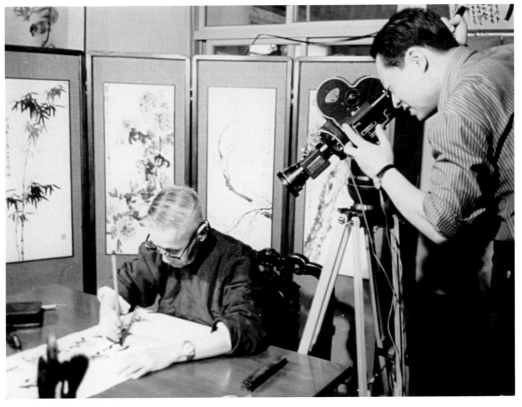

1970年，大阪萬國博覽會中華民國館的展出設計人翁興慶（翁同龢後人）特別來臺，在莊嚴的洞天山堂拍攝他寫莊子南華經句的神情。（莊靈攝）

119

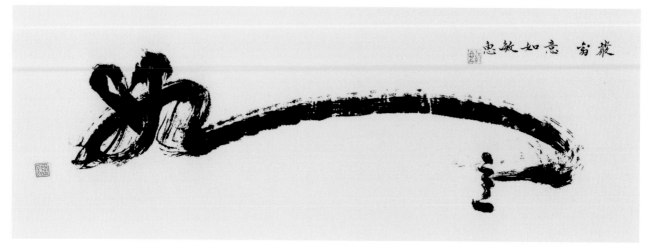

莊嚴書寫如意二字

如意不如意也要看個人心境，從前北平人最喜歡的門聯之一是：『知足常樂，能忍自安』，一個人要是永遠不知足，永遠不能忍，就永遠不如意了，中國讀書人要『養浩然之氣』，養氣的功夫到了，自然心胸寬大平和，覺得無往而不宜了，氣之為用大矣。」莊嚴自言：「我一生都如意」果真如此嗎？國難當頭，押解文物南下避難；抗戰軍興，輾轉西南各省，所謂「懷璧其罪」，數千年珍貴文物隨行，戰戰兢兢，何來如意？國共戰禍一起，更是倉促間決定押運文物避禍臺灣，內部紛爭，「當日時局已呈阢陧不安狀況，文物安危措置，時相研討」，莊嚴慧眼獨具，力排眾議，甚至未尊業師院長馬衡內心之願，果敢奉公，絕非一般書生所能行。國府初到臺灣，預算短絀，故宮文物能有遮蔽已然萬幸，家眷眾多嗷嗷待哺，一介書生如無安泰養素之心，豈能保文物輾轉於各地，竟得毫髮無損呢？何凡指出莊嚴如無浩然之氣，豈能如此！莊嚴素被稱為「老夫子」，較多稱美其人品敦厚，較少了然其浩然之氣方能使其始終如一。

莊嚴頗喜辛稼軒詞句：「不向長安路上行，卻教山寺厭逢迎；味無味處求吾樂，才不才間過此生；寧作我，豈其卿；人間走遍卻歸耕，一松一竹真朋友，山鳥山花好弟兄。」(P.123) 詞中的「長安」與「山寺」相對立，前者為功名，後者為山林隱逸，因此，世人所謂「非味」、「非

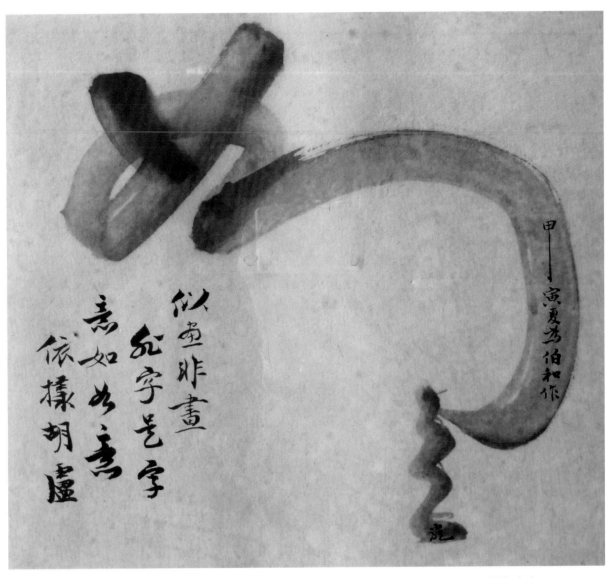

莊嚴 如意 1974
硃筆草書 23×27cm
款識：如意 似畫非畫 似
　　字是字 意如如意
　　依樣胡盧
　　甲寅夏為伯和作 嚴

才」方是自身足以欣然品味人生之樂。寧做真正的「我」，不作那般汲
汲營營於功名的「卿」。此處的卿也可以視為公卿的「卿」，也能當作第
二人稱的他者。走遍繁華，大自然的松竹方為朋友，花鳥足為弟兄。莊
嚴此句已然擺脫褚書或者瘦金體的風格限制，在楷書之中融合碑學，使
得楷書變得更為渾厚。再者，特別是「好」以「子」如起手筆畫，在渾
厚中蘊含逆向而生的趣味感。莊嚴的情感十分複雜，行事嚴謹，處事豁
達，有時雜以詼諧、放達，故而自製詩歌常能打破許格律，自在灑脫。

味無味處求吾樂
才不才間過一生

癸丑上元
嵩壽稼軒句

「當年小伙子，今日一老翁；人世有代謝，山光古今同；懷鄉心念切，夢見九州同；訪舊盡為鬼，勞生似轉蓬；支離東北際，漂泊天地中；逝者如斯夫，江水去留東；山林樂吾樂，江水東復東；小弟已壯夫，苹苹又成童；人老心不老，壯志未全空；紛亂人間世，光陰彈指中；夢中說夢事，覺後盡成空。」（莊嚴〈當年與今日〉）「小弟」乃指四子莊靈，「苹苹」乃莊靈長女。這首詩歌韻律自在，宛若童謠，輕鬆中帶有詼諧，詼諧中流露出感傷，感傷裡夾雜著歲月催人老的無奈，在無奈中卻道盡世間的虛妄，「夢中說夢，覺後成空」，莊嚴看盡繁華，偶與釋道參同。

莊嚴於詞，喜辛稼軒的沉鬱痛快，於詩則趨向於清末禪僧寄禪上人的孟郊、賈島風格的禪風，清冷而孤絕，寄禪上人詩：「了與人境絕，寒山也自榮，孤煙淡將夕，微月照還明，空際若無影，香中如有情。素心正宜此，聊用慰平生。」詩中所言的「孤」、「微」字，頗見他內心世界那種孤絕而澹然的氣象。此一氣象使得自身人品得以日久彌新，同時也是莊嚴得以自期的生命境界。

瘦硬風韻，書無定�

莊嚴書法可以代表臺灣書法界在1960-1970年十年之間的重要風格。如果說，書法代表著一個時代，莊嚴的瘦金風韻風行之際臺灣正好從戰

不向長安路上行卻教山寺厭逢

味無味處求吾樂才不才間過

此生寧作我豈其卿人間走

遍卻歸耕一松一竹真朋友山鳥

山花好弟兄

辛稼軒詞

紫莊嚴

莊嚴1973年寫辛稼軒詞
句，無紀年，紙本。
款識：不向長安路上行，
卻教山寺厭逢（迎）；
味無味處求吾樂，
才不才間過此生；
寧作我，豈其卿；
人間走遍卻歸耕，
一松一竹真朋友，
山鳥山花好弟兄。
辛稼軒詞
北平 莊嚴

[左頁圖]
莊嚴1973年寫辛稼軒詞
句「味無味處求吾樂 才不
才間過一生」。

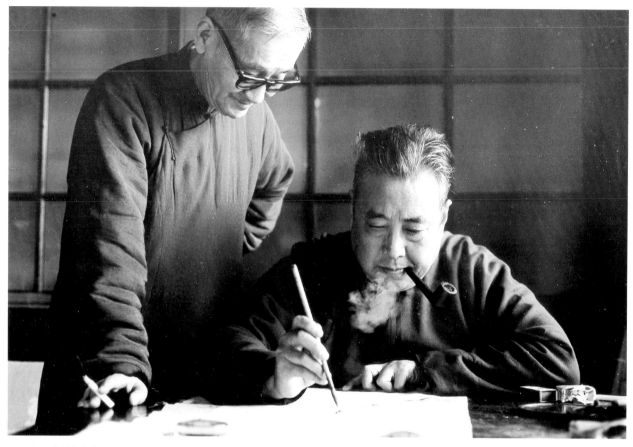

1969年，臺靜農作畫，莊嚴
觀畫。（莊靈攝）

後經濟困頓局面逐漸站起來，綽約風華，清新飄逸，魅力無窮。有關莊
嚴書法藝術的發展，可以臺靜農近身的研究作為基礎，1920年代的初唐
階段，1930年代的瘦金體時代，1940年代的趙孟頫時代，1960年的古碑階
段。這四個階段，可說是莊嚴書學歷程縮影，臺靜農更以「未曾專力，
反得大名」說明莊嚴書學因其初學薛稷，上溯褚遂良，偶有會心於瘦金
體，自成風格。臺靜農身為文學家與書家，與莊嚴一生莫逆相交，最能
窺探莊嚴書法發展歷程，其言有據。

　　臺靜農指出，莊嚴書法基礎養成在於北大哲學系期間日臨薛稷，
日後受到黃樹棻、趙世駿兩位前朝翰林影響，學習褚遂良書體。莊嚴往
後指出：「初唐書壇，大致未脫六朝風範，字形仍尚方整，寫法多用
筆，如歐陽詢、褚遂良諸人，還保留許多隋代風格。」莊嚴認為初唐保

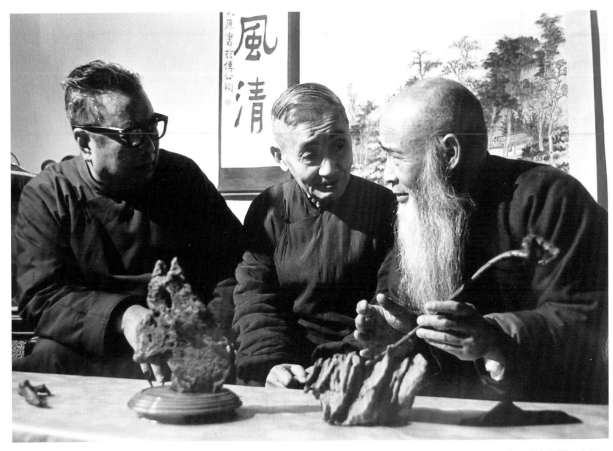

有六朝筆法，由於太宗皇帝酷愛二王，極力搜求書跡，臣公刻意臨摹，最終日趨妍巧，喪失六朝醇厚古樸的書風，顏體一出書風始變。莊嚴總結中國文字書寫的理論與方法為「方」、「圓」、「肥」、「瘦」、「長」、「短」、「疏」、「密」八字。中國文字的最高境界在於書寫的筆畫之間表現出個性與氣度。正因為如此，深具修養的書家斷不會為他家所束縛，因此雖然莊嚴親受近代大書家沈尹默指導，僅於用筆，其餘則是面目自生。呂佛庭甚而認為：「慕公行書，清逸灑脫，實為沈尹默所不及。然因素以瘦金著稱，其行書未為時人注意，殊為憾事！」

莊嚴進入故宮之後，清點故宮文物之際，見到宋徽宗瘦金體，從此臨摹而有成。臺靜農指出：「我每留意慕陵寫瘦金的情形，看他懸筆高，下筆疾，大有輕騎快劍，一往無前之概，這一境界卻不是人人所能

[右頁上圖]
右起：莊嚴、張大千、臺靜農賞畫。（莊靈攝）

[右頁下圖]
開懷四老。左起：莊嚴、張大千、張目寒、臺靜農。（莊靈攝）

1998年，莊嚴的三子莊喆追憶父親所作畫像。

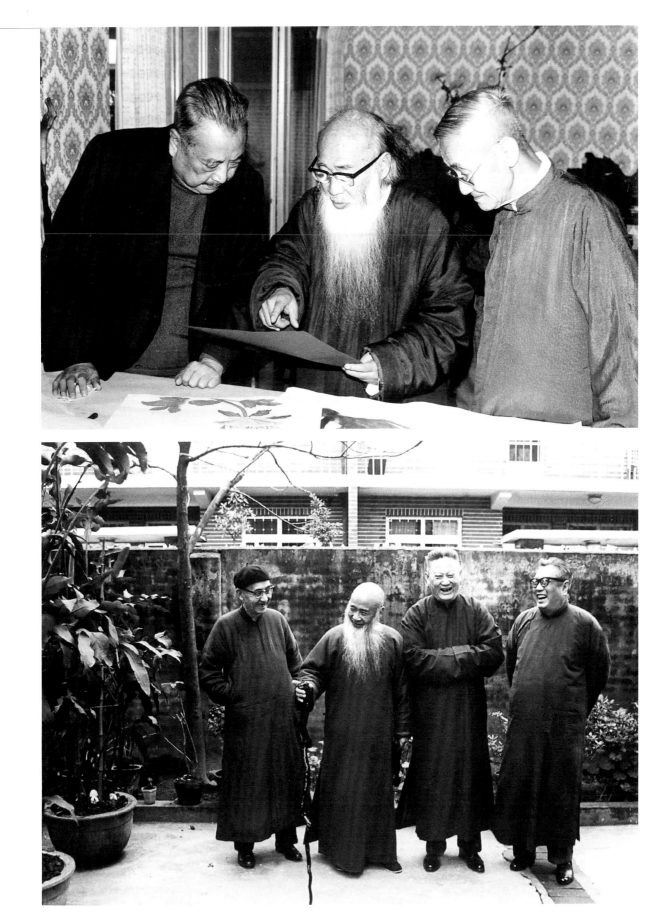

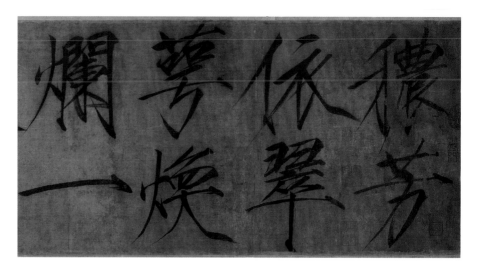

宋徽宗《詩帖》局部

莊嚴臨宋徽宗《詩帖》局部

達到的。」我們比較莊嚴的瘦金體與宋徽宗的瘦金體之間，運筆不同與結體有別。陶宗儀《書史會要》：「徽宗行草正書，筆勢勁逸，初學薛稷，變其法度，號瘦金書。」宋徽宗瘦金體的筆畫粗細變化極為強烈，運筆速度相當快，莊嚴的筆劃變化較含蓄，速度不似徽宗疾馳；至於結體，道君瘦金體中宮以上十分緊湊，扁平而倚斜，呈現緊張的氣氛；莊嚴的結體勻稱，舒緩而端正，散露出剛健而溫潤的氣息。關於此點，在莊嚴臨摹道君的《詩帖》最為明顯。譬如「翠」、「蔓」與「煥」等字皆能表現出兩者的不同，由此可以得知，莊嚴的臨帖其實是著重自己的

精神取向，而非外型，畢竟最終必須轉化為個人生命中的對象凝視與書寫時的當下感受。就書學的歷程而言，早年的薛稷、褚遂良的筆劃運筆與結體，使得他在寫作瘦金體時自然而然以初唐的「法」來補正宋代的「意」，莊嚴書法因之趨向於粲然而中庸的意境。比較書法學者與書家史紫忱指出：「……莊氏臨摹瘦金書，點劃之外見強硬，筆墨以內透溫厚，鋒露而意藏，力削而韻留；其能本徽宗局勢，兼一己修養，寫盡書法上的有機風格，乃胸中造化使然爾。」臺靜農提及的「輕騎快劍」乃其親眼所見，畢竟莊嚴身為文人馳騁「筆陣」時，腹自詩書氣自華，流露出溫柔敦厚生命境界。身為書法家與文人，莊嚴的書寫與毛筆與人品融為一體，充滿生命的高度自在與自覺。

臺靜農指出：「慕陵於趙松雪，也是偶然的關係，抗戰期間，守著故宮古物，由湖南貴州而四川，山居窮愁，只有寫字消遣。適合篋中有趙松雪的淨土詞與蘭亭十三跋等石印本，喜其雅韻，試以褚法寫之，居然有合處，然亦未嘗經意於松雪。」趙孟頫力主上溯唐代書法，莊嚴以其情性使然，由趙松雪再次印證古人精神。此後葉公超將友人所藏趙松雪精品《妙嚴寺記》相借，「驚喜若狂，而大使之隆誼何可復也，卷留余齋將近兩月，先後臨寫四通」，與趙松雪形神無間。莊嚴臨帖前必然嚴肅進行考證，他指出趙孟頫（即趙松雪）楷書精品傳世者僅有〈膽巴碑〉、〈三門記〉、〈仇公碑〉，以及〈妙嚴寺記〉，他說：「昔在大陸余均依據影本臨摹多次，原跡無由一見也。」以莊嚴之博學與位居文物守護之要津，尚以未能親見趙松雪原跡為憾，何況他人。莊嚴借得〈妙嚴寺記〉臨池，第一通寫畢於1967年12月，

【關鍵詞】

趙孟頫（1254-1322）

趙孟頫，字子昂，號松雪道人，別號鷗波、水晶宮道人，元代大書畫家，去世後追封魏國公，諡號文敏，也稱趙文敏。浙江吳興人，也稱為趙吳興，妻子管道昇、子趙雍皆善畫，元四大家王蒙為其外孫。宋亡後辭官閒賦在家，經推薦入朝，授刑部主事，累官翰林學士承旨、榮祿大夫，世稱趙承旨。

趙孟頫精通詩書畫印，早年留意宋高宗趙構書法，中年學習鍾繇、王羲之、王獻之，晚年學習李北海。王世懋指出：「文敏書多從二王中來，其體勢緊密，則得之右軍，姿態朗逸，則得之大令；至書碑則酷仿李北海《嶽麓》、《娑羅》體。」趙孟頫刻意模古，臨摹元魏〈定鼎碑〉，並學虞世南、褚遂良，篆書又學於石鼓文等。元人十分推崇其書法，將他列為顏、柳、歐、趙之楷書四大家。董其昌更認為他的書法直接繼承晉人風韻。

趙孟頫書法飄逸娟秀，偶雜六朝風神，屬勁瘦書風，融合各家之長。重要書法作品有〈洛神賦〉、〈道德經〉、〈膽巴碑〉、〈玄妙觀重修三門記〉、〈臨黃庭經〉、獨孤本〈蘭亭十一跋〉、〈四體千字文〉等。除此，繪畫作品〈鵲華秋色〉筆調樸拙、設色優雅，被視為文人畫楷模之一，影響後世繪畫走向。

牡丹一本同榦二花其紅深
淺不同名品是兩種也一曰
疊羅紅一曰勝雲紅艷麗尊
榮皆冠一時之妙造化豪侈
如此豪賞之餘因成口占

春到南樓雪盡驚動燈期花信小兩一番寒
倚闌干莫把闌干頻倚一望幾重煙水何處是京華暮雲遠
辛丑長夏偶書宗人小令以應
雲程先生正教
秋癡 莊嚴

甚多初唐筆意，書風寬和疏朗。他認為這四種楷書以〈仇公碑〉為晚年之作，「心手相應，人書俱老」，其次則是〈膽巴碑〉則是運轉自如，筆勢開展，〈三門記〉為中年之作，筆法學李北海，工整嚴肅，因此列為第三，至於《妙嚴寺記》則為老年之作，如老僧入定，不食人間煙火，列為第四。莊嚴對於趙松雪書法品騭，也可視為對於書品高下的標準，心手相應與人書俱老，一者為書寫時之渾然忘我，其次則是書寫者雄渾的生命境界與渾厚的書體相互契合。我們比對趙松雪《妙嚴寺記》與莊

嚴〈臨趙松雪「湖州妙嚴寺記」手卷〉足以發現兩者之間依然有不同之處，趙書結體嚴飭，莊書則綻放出碑學的雄渾感，趙書頗有宋人意境，莊嚴則融入碑學的渾厚，灑脫中見拙趣。

莊嚴平生嗜好收集碑帖，可惜倉促受命押解文物來臺，畢生收藏趙松雪的拓本僅十之一二隨身攜帶，其餘都留於大陸。他身為故宮博物院副院長，喜歡道君瘦金體，也喜歡趙松雪書法；只是，在反共抗俄時代之時期，武德凌駕文風，莊嚴也曾遭受攻擊，然皆能泰然處之，當他讀到批評他的文章，批示：「內有一篇罵我的文，閱後一點不生氣，一笑存之。」莊嚴待人敦厚，猶如他將趙松雪的李北海筆意，轉為敦厚的長者風，「等到學習有了基礎，造詣深邃之後，可以不再亦步亦趨，完全摹仿古人，這時要把已經得的，融會貫通，自行創出個人的面貌來，也可以卓然成家了。」莊嚴力主學習古人，創發自我面目。

「松雪楷書，原本初唐，自成家法，慕老之能摩松雪壁壘者，則因初唐是其看家本領，故遇松雪，便相契合，是慕陵之於松雪，同他以薛法寫瘦金，皆有證道的意義。」臺靜農以「證道」說明莊嚴與古人心心相印，並相契於書法發展流變。除此之外，莊嚴的書法並非理論之建構，而是自己切身親炙文物，自身工作經驗之所得。

莊嚴初以帖學立基，但是，北大哲學系畢業後在馬衡國學研究室的第一份工作，即是校對繆荃孫「藝風堂」金石搨片，周歷萬片金石碑

焉繼寧者如妙重闢三法自陞院為寺扁今額像設備殊勝壬辰今受會建僧堂圓通殿以安藏命眾繕閣叔圓覺期實追述前志再度一大生不間豪鬚寧履踐真寺蓋一念明了洞視死果宗寐于燕之大延壽院事勤重付屬如寧後顏安公之將付屬如寧以及刊大藏經板卷滿所闢迁凡申陳皆為法門觀至元間兩詣聚瓦礫掃煨燼一新舊

（之三）

碑陰聞骷仁氏集無邊名氏荊建之歲月載于來求余記著夫檀施之狀其事目余友文心之未有以記也都寺明秀寺之諸俊皆汲于歲秀旰盧千佛閣及方丈凡大闢前規重新佛殿建倫繼之乃能力承弘顏作興未幾而逝眾弛明如渭者明照方將竭麼復增置良田架洪鐘繼於後殿兩廡金碧眴耀妙者如渭幻十八開士門兩廡庖福寺屋繼如

[上圖] 莊嚴臨趙孟頫「湖州妙嚴寺記」手卷（局部之三）
[下圖] 莊嚴臨趙孟頫「湖州妙嚴寺記」手卷（局部之四）

（之四）

（之一）

湖州妙嚴寺記
前朝奉大夫大理
少卿牟巘撰記誤
中順大夫揚州路
泰州尹薰勸農事
趙孟頫書并篆額
妙嚴寺本名東際距近曰
興郡城七十里而近曰
徐林東接烏戍南對涵
山西傍洪澤北臨洪城
暎帶清流而離絕囂塵
誠一方勝境也先是宗
嘉熙間是菴信上人於
焉剏始結茅為廬舍枝
行華嚴法華宗鏡諸大

（之二）

部經適雙徑佛智僵貌
聞禪師飛錫至止遂以
妙嚴易東際之名深有
自我其徒古山道安同
志合應募緣建前後殿
堂翼以兩廡莊嚴佛像
置大藏經琅函貝牒布
互森羅念里民之遺骨
無所於藏遂淩蓮池以
歸之寶祐丁已是菴既
仁安公纘之安素受知
趙忠惠公維持翊助給
部苻為甲乙流傳朱殿
院應元寔為之記中更
世故刦火洞然安公乃

[上圖] 莊嚴臨趙孟頫「湖州妙嚴寺記」手卷（局部之一）
[下圖] 莊嚴臨趙孟頫「湖州妙嚴寺記」手卷（局部之二）

1974年莊嚴書「忘年書展」會友合影。右起：羊令野、于還素、莊嚴、傅狷夫、戴蘭村。（莊靈攝）

拓，必然早有感悟。因此他在北平時即見有正書局印行《好大王碑》；及至1970年代，莊嚴獲得《好大王碑》拓本，分裱十六幅，此碑正如臺靜農所言：「圓筆方體，化八分為正楷，邊疆屬國，乃有此楷法。」晚年他臨摹《好大王碑》一行，參加當年忘年書展，運筆舒緩，結體方正，隸書的蠶頭燕尾已經轉成平穩的收筆，整體頗有鬆脫自在的渾厚感。

臺靜農言及莊嚴書法的碑學：「慕陵近來頗喜唐邕寫經碑及水牛山刻石，皆北齊人楷書而富古趣者，也就是敦煌六朝寫經體。……寫經體宜小不宜大，金剛經則宜大不宜小，唐邕則能兼兩者之長。慕陵之喜歡此碑，則別有見地，他以為習初唐諸公書久，易流為館閣體，如能融合以寫經碑的筆意與結體，則嚴謹之中雜以古趣，自具一種生新的面貌。」莊嚴將書法藝術視為人格陶冶的工具，時時警惕免流俗弊，故能自覺而不斷注入新生命。

魯迅名言：「人生得一知己足矣，斯世當以同懷視之。」莊嚴與臺靜農的朋友關係，乃是近代文士交流的典範，兩人同好杯中物，微醺即

尒時文殊師利白佛言世尊我觀正法无為无相无得无利无生无滅无来无去无知者无見者无作者不見般若波羅蜜亦不見般若波羅蜜境界非證非不證不作戲論无有分別一切法无盡離盡无凡夫法无聲聞法无辟支佛法佛法非得非不得不捨生死不證涅槃非思議非不思議非作非不作法相如是不知云何當學般若波羅蜜尒時佛告文殊師利若能如是知諸法相是名學般若波羅蜜菩薩摩訶薩若欲學菩提自在三昧得是三昧已照明一切甚深佛法及知一切諸佛名字亦悉了達諸佛世界文殊師利白佛言世尊何故名般若波羅蜜佛言般若波羅蜜无邊无際无名无相非思量无歸依无洲渚无犯无福无晦无明如法界无有分齊亦无限礙是名般若波羅蜜亦名菩薩摩訶薩行處行非不行處悲入一乘名非行處何以故无念无作故

乙酉年秋 富巖

莊嚴題臺靜農墨梅　橫批
33×69cm
款識：影薄西窗　六一翁戲題
　　　澹臺公畫

莊嚴題臺靜農墨梅　橫批
25×43cm
款識：臺公傑作　六一翁題
　　　甲寅醉後

莊嚴題臺靜農墨梅　橫批
25×46cm
款識：靜老傑作　六一翁

可，同愛書法，生命情性中皆饒富古典涵養的的情懷，相濡以沫，相知
相惜，各自面目獨具。臺靜農切身觀察莊嚴書法實踐過程，親切自然，
對其晚年書法風格轉變的心路歷程更能心領神會。莊嚴為了擺脫館閣體
的束縛，回歸到古趣用筆。對於莊嚴而言，書法是一種文化傳承，同時

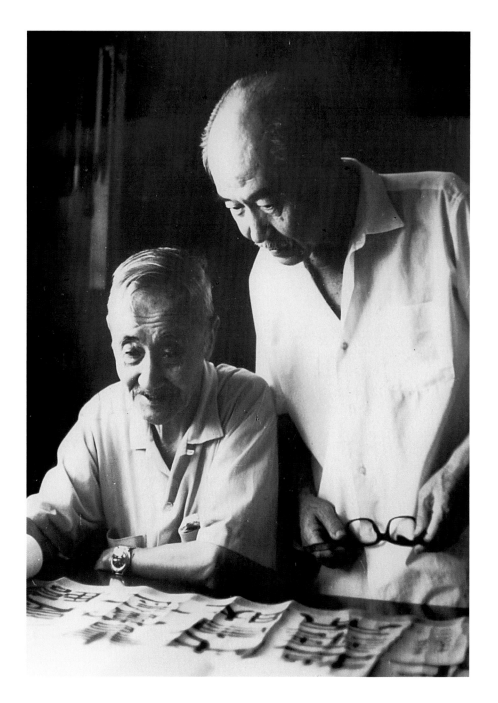

莊嚴（左）與王壯為觀賞書法
手卷。（莊靈攝）

[右頁左圖]
莊嚴　1974　行書對聯
68×15cm×2
款識：不作厚古薄今論
　　　莫為貴耳賤目人
　　　偶成小聯輒書之
　　　甲寅年春　六一翁嚴

[右頁右圖]
莊嚴1977年以好大王碑書體自撰聯句「不作厚古薄今論，莫為貴耳賤目人」來勉勵習書學子。

莊嚴（左）參加1978年6月11日在韓國漢城（今首爾）世宗文化會館第三屆韓中書法聯誼展。（莊靈提供）

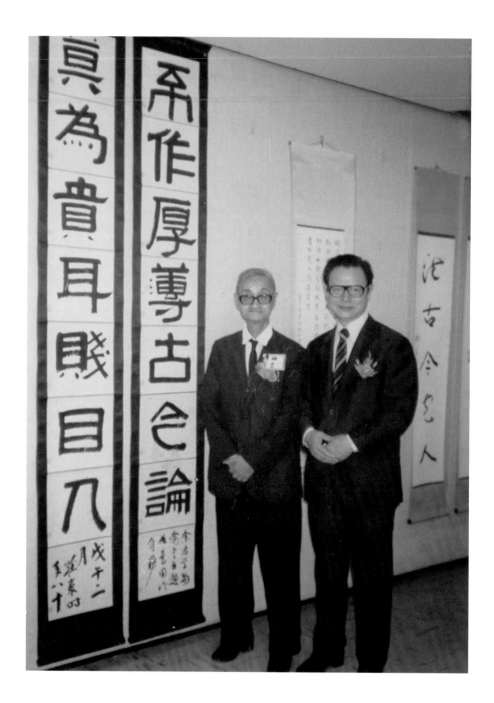

也是一種生命境界，從他的學習歷程，足以發現兩大特色。莊嚴在〈中國書法中的瘦金體〉一文中寫：「凡是成名的書家，兩種必要的因素，是必須具備的，一是承襲前人的傳統，二是發揚自己創作的精神，書法既是數千年的歷史，不能承襲前人，便不能了解演變源流，無所依據，

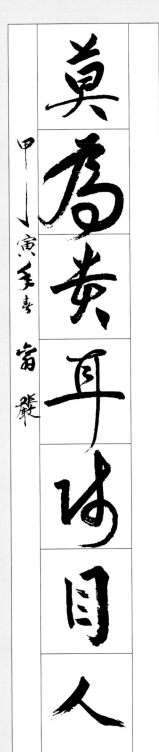

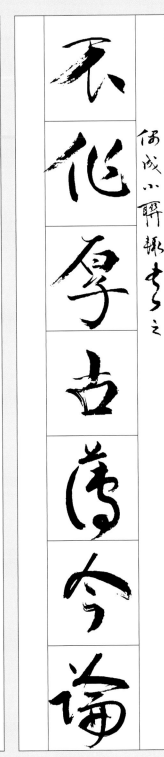

詩有眞津
書無定癮

要寫的字胸中有
西華下筆不生毫為
易創此難傳毫為
之長歎
辛年四月廿三日
老趨窓弄阿乘
窗洞天山雲中

大椿八千歲吉辰逢大有佳城石刻朋恩開歲七旬
江郎為祝蝦治印文雕鈕清供几業間把玩不離手開門當
便牽羊走豕轉入買庫千金待活廔問我還要否石我聞之
即席寫怨詩呼孫換來更謝諸良友愛人訂交美酒既慶印遍
愁篆割交愛人即席寫怨詩呼孫換大十今夕誠快哉
北岳鄉老用博一哂

乙卯三月 華嚴

但是從事臨摹古人，毫無自己，便是作古人奴隸無變化之可言。」這種精神便是對於文化的發揚，同時也是逼顯自己面目。

至於書品之高低，莊嚴以為在於「俗」與「雅」，去俗存雅則必須「要多讀書、多看字、多揣摩。」因此他以《好大王碑》之風格寫下「不作厚古薄今論，莫為貴耳賤目人」(P.139)，不以古人觀點貶抑今人，不依聽聞而須親眼印證。這種精神正是莊嚴書法不斷進步的原因，背後存在的書法創作的自覺。這幅作品採用圓筆入手，結體方厚，給人渾厚自然的感受，少去瘦金體的細硬，誠如臺靜農所說的「古趣」，面目自生。

莊嚴時時從古人書法中汲取創作根源，他從顏真卿《劉中使帖》、《送裴將軍詩帖》獨到體會，「我們試觀顏書帖中『耳』字，及前舉『軍』、『麟』等字，使用中鋒懸肘，一筆直下的氣勢，正如長江大河一般，順流下注，常垂過於他字倍蓰。而且非常奔放有力，何等痛快，後人想要怎樣描繪這種筆法達到恰當妥貼的程度，的確不易。」莊嚴顛沛南北，所謂長江大河的奔騰氣勢並非對文字之形容，而是已然由生命閱歷轉為渾厚的情性，他書寫「山中觀世，物外季年」的「中」、「年」兩字特意拉長，氣勢渾厚，取意於顏魯公，卻已經蘊含了碑學拙趣。

「筆酣墨飽信手揮，神若鴻鵠天際飛；得意忘形渾不似，欲言終與寸心違。」（1964.12.16）莊嚴書寫，必以懸肘，此時他放開膽量，信手揮灑，得意忘形。莊嚴認為這首詩歌足以論書。「詩有真律，書無定濃」(P.140)更是道盡他的書寫極則，「要寫的字胸中有，而筆下寫不出；承先易，創始難，停毫為之長嘆。六十一年四月二十二日晨起窗前偶書。」書體為隸書，卻無蕭散氣，氣勢磅礴，無有美醜。莊嚴到了晚年，即使詩歌也都不拘格律，書法更是力求踏破前人規範，自成一格。

我們回顧莊嚴的書法風格之蛻變，隨其心境而轉，非為傳統書法所拘束；早歲褚書而風韻飄逸，中期硬瘦而剛建，晚期雜以碑學，偶又章草，渾厚自在。整體而言，他以褚書為底蘊，融入南朝行書的灑脱，最終注入碑學的渾厚氣魄，逐漸走向那股蒼茫而自在的書法風格。

[左頁左圖]
莊嚴　1972
自創書體條幅聯句
87×32cm
款識：詩有真律　書無定濃
　　　要寫的字胸中有　而筆
　　　下寫不出　承先易創始
　　　難　停毫為之長歎
　　　六十一年四月廿二日
　　　晨起窗前偶書　六一翁
　　　洞天山堂中

[左頁右圖]
因失印復得，莊嚴自撰五言詩贈給篆刻書法家王北岳。

141

漢人草隸書急就篇殘博跋

此博漢人草隸書急就篇三行，自「急就」至「少誡」四
句共應二十六字。「䏰」字下脫寫「興」字，右下角「列」字
缺其半。左下角「誡」字全缺，故實存二十三字。原出
土於河北省易縣，舊藏鄘安適廬，鄘氏故後，
歸日人中村不折。

博維寶、二十餘字，未足以窺急就全豹，然
出粹兩京人民手筆，二千年下亦復難得剡由是
可見漢代槧書之典型，彼未法矯健生動，
圉隸筆，方之逝世拓本摹剌所謂雲
請右軍諸人帶重毫無生趣之章草迥乎
不侔矣。蓋此所謂章草，晉以後書

故宮博物院

以文會友

故宮衛士 志其遺囑後記及國畫遺圖　戴愛華

中華國寶

使之觀覽當

幼獅月刊

中國書法中的瘦金體

莊嚴·

此文刊在五十二年三月

故宮週刊稿紙

我与石鼓

六・典範在夙昔：
人生逆旅，冰炭懷抱

莊嚴一生即是中國近代文化史的縮影，同時也是中國文化傳播史的寫照，甚而說是中國
文人在新時代中如何自我定位的具體說明。在他身上體現中國宮廷文物的精神內涵，同
時也呈現出人文品味的生活點滴，除此之外，身為政府公務員，恪盡職守，名利毫不動
於心，使得文物獲得周全。莊嚴以「瘦金體」聞名，瘦硬飄逸，絕代一時。其實他的褚
字楷書中庸平正，行書則上追六朝風韻，晚期書法則碑帖兼備，風格獨樹。莊嚴人品端
正，待人謙和，素有老夫子之稱，其修養為傳統文士的縮影，莊儒兼備，使其出世入世
皆能自得，影響後進無數。莊嚴於藝術教育人才的培養貢獻卓著，擔任中國文化學院藝
術研究所所長，培育臺灣最早的高等藝術研究人才，開啟臺灣藝術教育的先河，尤以故
宮博物院與藝術研究所的結合，足為典範。

[下圖] 莊嚴（左）與臺靜農攝於臺北溫州街臺氏寓所。（莊靈攝）
[右頁圖] 莊嚴　書忘年二大字　1974　紙本

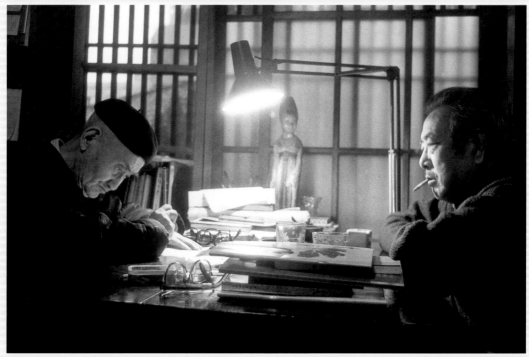

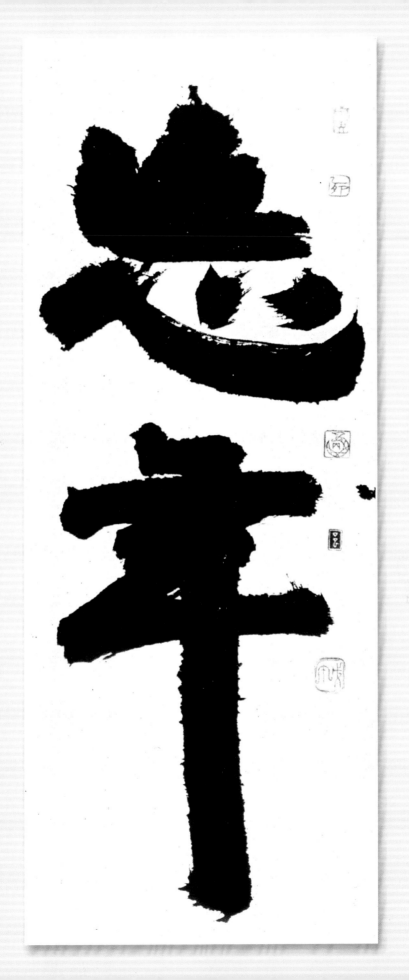

清白守正，繁華夢盡

　　故宮文物與莊嚴一生難分難解。文物無法飛渡千山萬水，唯有人的意志得以獲致此不可能之事。吳哲夫認為：「慕老一副清俊瀟灑的外貌，加上寬厚仁慈的內涵，常使初識者認為是一位標準的文弱書生。不過只要與他接觸多的人，卻都瞭解慕老溫和中常帶剛毅之氣，所以能臨事篤定，進退有據。」莊嚴一生從繁華歲月的典藏史開始，由北京守護文物南下，此後又播遷西南，最終渡海南來，若無堅貞意志，如無安貧樂道情懷，豈能如此艱苦卓絕，度過重重難關。因為有太多艱困環境的考驗，

1976年，中國書法學會在國立歷史博物館舉行「十人書展」，莊嚴應邀主講〈對當前我國書法的看法〉。並當眾揮毫書寫對聯「再揚江漢浪，一洗九州塵」。（莊靈攝）

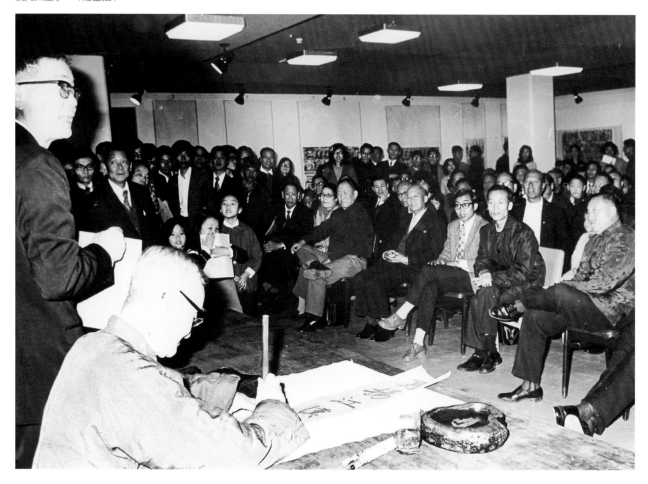

以及太多困乏其身的不安與生活等著他去克服，同時也有太多困境中的
險阻等著他去攀越，莊嚴卻能堅貞如一，不為絲毫誘惑、困頓所撼動，
到底是寶物有靈，還是守護這批文物的典藏史心地光明磊落，方能保此
文物毫髮無損，並無短少一件。若無中國文士的清風霽月的胸懷，淡泊
名利的人品，豈能如此。國家危難，匹夫有責，文化絕續，國士豈能置
外。回顧這段國寶顛沛流離的艱苦歲月，莊嚴以其人格的孤高與堅忍，
才能保得這批文物能穿越廣大的地理限制，在極短時間下迅速啟運，如
果他們的心志稍一不堅，他們的行動稍有蹉跎，這批文物的命運必然又
另當別論。莊因以「清白守正」來理解父親莊嚴的一生，頗為允當。

　　這種堅貞而不為名利所動搖的人文精神，正是莊嚴得以護送文物

1978年8月，莊嚴攝於臺北歷
史博物館國家畫廊「莊氏一門
藝文展」會場。（莊靈攝）

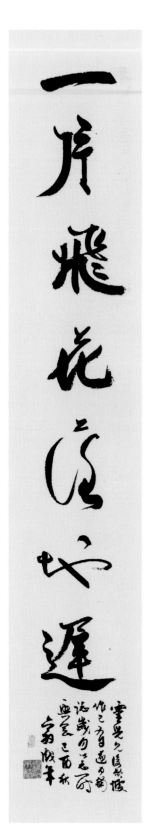

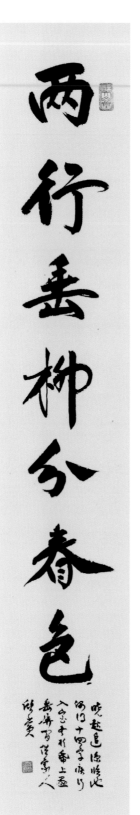

南來的精神。舉家貧困依然守護文物，艱苦不堪，依然不改其志，中國文物能輾轉於各地，正是這種堅貞志節所使然。

瘦金風華，溫柔敦厚

莊嚴以瘦金體聞名，似乎是自從宋徽宗以後，再次有人以徽宗字體自許。只是莊嚴並非純粹臨摹他的字體，而是以其運筆以及結體為基礎，參就書法藝術，最終則是融會了中國碑帖兩門不同的書風，所謂硬瘦與肥滿兩種。莊嚴以其情性將宋徽宗的瘦金體的剛健飄逸，一變為硬朗敦厚，使得細膩筆畫變化轉為中庸灑脫的風韻。歷代書家向以一種書體聞名，莊嚴初以瘦金體聞名書壇，然而，莊嚴書法，越到晚年，更加融入北齊書法的古拙趣味，「北齊時書大多雍容端厚，既古拙復生動，用筆於隸篆之間。」「六朝人書楷用隸筆，猶多古意，唐人創意新規，舊法蕩然。」〈臨北齊人書水牛山〉（1969，P.135）採用方筆，表現出扁平運筆，結體舒緩，頗有趣味。從這些莊嚴自身題跋可以知道，他一方面主張，今人不盡然劣於古人，以茲鼓勵來者，再者他對於書法用筆與風格的變遷，有其卓見，唐人雖重法，卻滌蕩六朝風韻，因此頗有引古潤今，融會六朝與唐代書法的氣魄，晚年書法常有不拘篆隸之

莊嚴　行書旅美自作詩贈李霖燦先生　1970　紙本

款識：賞月空山懶下廔，良宵深夜自凝眸；遙知今夕家園事，正此征人到邠州。由芝加
　　　哥赴三藩市火車頂端有廔可眺風景，夜駛洛磯山中玩月看雪有懷臺灣家園。時
　　　一九六二年四月並示同行李慶些兄（李霖燦）。
　　　此詩作成也就是了。記之本中，早已忘懷，更未呈示慶些先生。頃養病家居摩
　　　弄書冊，忽見此絕，遂補之。回首已八載於茲矣。未知慶些先生讀後何如，
　　　五十九年又逢四月　六一翁嚴

[左頁圖]　莊嚴1969年所作行書。　款識：兩行垂柳分春色，一片飛花落地遲。

莊嚴　東坡詞　1968　楷書條幅　124×33cm

款識：蜀客到江南　長憶吳山好　吳蜀風流
　　　自古同　歸去應須早　還與去年人
　　　共藉西（脫「湖」）草　莫惜尊前子（同
　　　「仔」）細看　應是容顏老　陽羨姑蘇
　　　已買田　相逢誰信是前緣　莫教便唱水
　　　如天　我（脫「作」）洞霄君作守　白頭
　　　相對（脫「故」）依然　西湖知有幾同年
　　　東坡詞　戊申孟春　北平莊嚴

[右頁左圖]

莊嚴　桃李春風　1974
楷書條幅　67×35cm

款識：桃李春風一杯酒
　　　江湖夜雨十年燈
　　　吾兩人比收聚古
　　　燈　魯直此詩更
　　　有深味　偶為同
　　　宗及門伯和書之
　　　甲寅中秋　六一
　　　翁嚴

[右頁右圖]

莊嚴　1974　隸書條幅
36×7.5cm

款識：莊嚴謹以黃琅玕
　　　一致問　甲寅歲
　　　莫

莊嚴　1976
行草對聯
90×26cm×2

款識：從吾所好
　　　與古為徒
　　　丙辰清明
　　　六一翁

莊嚴謹以黃琮珪較門

甲寅歲莫

仿為囧朱及門　佰和書之

桃李春風一杯酒
江湖夜雨十年燈

甲魚中秋　宜農

君明人記
收藏吾
燈魯直此
訪天有
陳來

莊嚴　1978　隸書橫批
35×133cm
款識：青山千里月　紅萼一
　　　邨華　六一翁嚴酒後
　　　戊午夏

法，融入行書、楷書之間的表現。莊嚴在給同僚李霖燦詩：「賞月空山懶下廔，良宵深夜自凝眸；遙知今夕家園事，正此征人到邢州。」(P.149左圖)為1970年寫成，追憶1961年與李霖燦同赴美國展示故宮文物前事，行筆宛如漢代章草筆法以及六朝書法，整體以初唐風骨為主，清新爽麗。

「兩行垂柳分春色，一片飛花落地遲。」(P.148)乃是莊嚴望見庭中垂柳，賦成對聯，融合行書與草書，筆法則瘦金、褚書連成一氣；對於莊嚴而言，書法乃是表現情性的最佳工具，同時也是文化內涵的最佳藝術。

冰炭懷抱，莊儒並重

莊嚴的人品端正，溫柔敦厚，即之也溫，可謂今之古人，不只如此，他以自身實踐中國傳統文化，書法與學問最能體現其藝術的內在涵養，然而在現實生活當中，他以親身經驗踐履古人風俗，頗有天下興廢在於己身之責。在現實生活中，他並不以此為道德束縛，而是豁然地將其融入現實生活當中，舉凡中國傳統的重九登高成為他每年必須的習慣。不只如此，六朝風俗的修禊雅集，聚飲論詩，成為他實踐傳統文化的最大象徵。他的這些遵循於傳統卻又豁達之處，不同於傳統儒家思想那種嚴肅與道德觀，而是大度的君子態度，因此他的飲酒一方面或出於

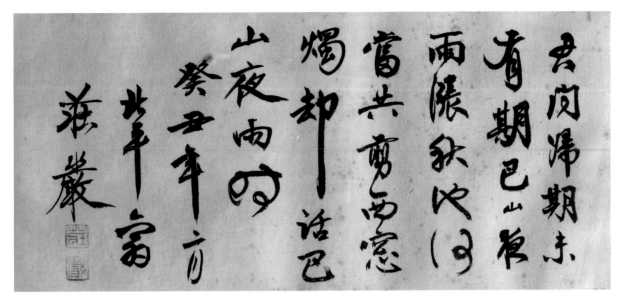

豁達，一方面解思想憂苦，「天上有機奔月，人間無地埋憂；浮家竟成
新客，夢中重返幽州。」（莊嚴〈六月初八為余七十三歲生日口占二絕以自壽〉）寫盡
他生命的無奈，所謂有機奔月乃指美國登陸月球之事，即便科學如此發
達，地上卻無法埋除人間的憂愁。遷居臺灣在此為新客，只有在夢中能
一遊幽州，消解青年時期對北平歲月的相思。

　　「屋外行散千百步，窗前臨帖四五篇。一壺酒，一支菸，人稱老
莊似神仙。」（莊嚴〈漁歌子〉1975）退休並沒有閒下，同年有詩「天廚名肴
傳天府，尼罕寧末哈庫他；美酒和成甜不辣，太可惜呀回到家。」（莊
嚴〈枕上偶成七絕一首〉1976）「尼罕寧末哈庫他」乃是滿州菜，為紅燒牛
肚，「甜不辣」乃是莊嚴將糯米酒和以金門大麴，味甘甜，故戲稱
甜不辣。「太可惜呀」乃是英文「Taxi」的翻譯音。莊嚴自知「他」
與「家」不押韻，卻不顧，顯然放達至極。

　　細讀莊嚴的詩歌，我們除了感受到放達的一面之外，常常有濃郁
的鄉愁，而那股鄉愁正是中國近代苦難所編織而成的民族災難的縮影，
這股民族災難使得中國近代文人背負著振興國家與實現自我之間雙重責
任，這種重荷，必然逼使他們尋求精神上的桃花源，在儒家與道家之
間尋求精神上的調和，從莊嚴的詩歌中最能體現出亂世儒者的處世之

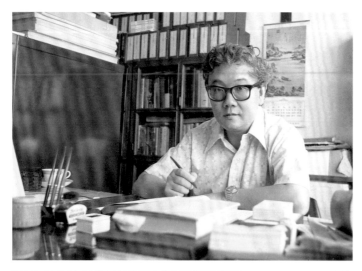

道。莊因在〈父親的詩〉一文中提到：「他的儒家為君為國的體用精神非常完備，對於『忠』、『信』的誠篤，也無可厚非。但這種盡忠固守的志向，在亂世便很容易受到斲傷，於是道家達生逍遙的立說又對他發出了呼喚以求自解。」莊嚴年年登高遠望，遙望大陸神州，去世前彌留僅言「……北平」，一位清白守正的儒者，顛沛一生，歸鄉難得，一生恪守本分，盡心淑世，憂樂參半。莊靈以「趣味主義者」來說明父親順乎自然的情性。莊嚴精神本質為外儒內道，一生實踐儒家修身、齊家、治國、平天下的理想。就齊家而言，莊家一門四子皆有所成。長子莊申以美術史研究聞名中外，次子莊因長於文學，長年任教史丹福大學；莊喆為戰後五月畫會成員，為臺灣東西美術融合的典範之一；四子莊靈善於影像紀錄，其作品每能穿透時空，掌握心靈的脈動。尤以莊靈長年服侍父母，莊嚴仙化後，他踏尋北溝，喚醒地方文史界重視故宮播遷史，重入華嚴洞追跡，勉勵地方尊重前人苦辛歲月；出席北京故宮學術研討會，接續起被遺忘的一段歷史。克紹箕裘，黽勉持重，傳為佳話。

藝術薪傳，經師人師

[左真由上而下]
莊嚴的長子莊申，攝於香港大學藝術系。
次子莊因，攝於舊金山家中，
右為四媳陳夏生。
三子莊喆攝於畫室。
（莊靈攝）

　　莊嚴人品高尚，學問淵博，隨故宮文物由北溝而北上臺北以來，名動臺北藝壇，因此，60年代中期以後到80年代初，莊嚴可以稱為臺灣書法與文物界的代表人物之一。尚未退休之際，受中國文化學院創辦人

莊嚴致學生李福臻之行書手札

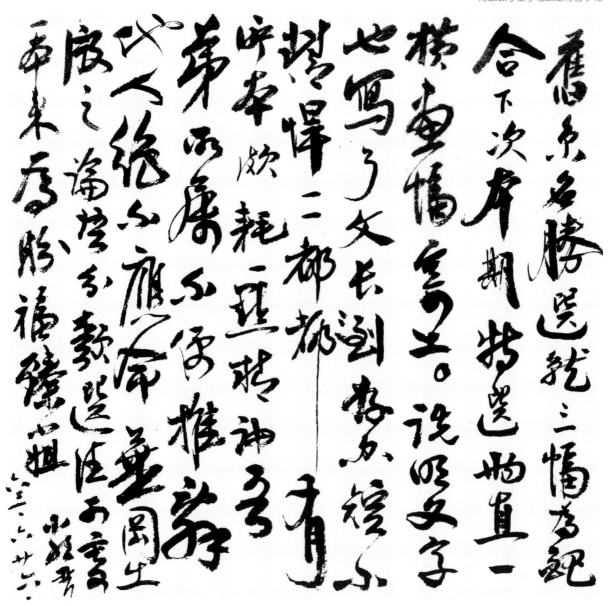

張其昀聘為藝術研究所兼任所長，退休後聘為專職所長，投入藝術教育工作，培育人才無數。1969年到1971年之間，全臺只有中國文化學院設立藝術研究所，名額七名，來報考者皆為全臺拔尖人物，現今活躍於中國藝術界的學者大都出自於莊嚴門下，諸如張臨生、周功鑫、林柏亭、佘城、莊伯和、蔡秋來、李福臻、蘇瑞屏、謝東山、陳國寧、李蕭錕、楊式昭、倪再沁、詹前裕等人都是莊嚴門下弟子。莊嚴上課著重課程綱領，重視故宮文物典藏品的實用教學，除此之外則是鼓勵學生多讀稗官野史、古代筆記小說大觀；至於上課地點則以故宮博物院內為主，天氣爽朗則在故宮戶外草皮席地而坐，或者在故宮博物院員工宿舍的自宅上課。莊嚴對學生不只傳授學問，更重要的是人品與情性的培養。「不做無聊事，何以消得有涯之生」，所謂無聊之事乃是古人風雅之事；他的舉止優雅而豁達，風雅之事每能增添文壇風采。莊伯和形容：「所以莊先生修禊之舉，實具有深遠意義，在復興中華文化的課題上，他替我們上了最有意義、也最實在的一課。」

相較於今天教師已然成為傳達知識的「技術者」，莊嚴身為教師，踐履古人的理想教師，既為經師也為人師，其淵博學識與實際的生命歷練，傳達出自己的人生觀及價值觀。他的舉止使得今日知識過度專業化卻喪失知識本應存在人的情性獲得最佳的註腳。莊嚴打破今日偏狹的知識傳授，待人平和與謙虛，每能於現實生活中引導學生，不知不覺中將自己親身浸潤的中國文化精神傳承給學生，成為生命中的指針和典範。

窗前檯燈、圈椅是莊嚴曾用之物，現今是莊靈珍愛之物。
（王庭玫攝）

莊嚴生平年表

1899	・一歲。6月8日出生於吉林省長春市。父莊聘臣,母朱禧珍。
1900	・二歲。因拳匪之亂,全家自長春經山海關逃至關內,暫居北京。
1901	・三歲。拳匪亂平,全家離京出關。因生母朱禧珍病逝北京,再隨父親居於吉林省。
1906	・八歲。遷居至哈爾濱市。
1912	・十四歲。考入吉林省立第一中學校就讀。
1915	・十七歲。自吉林省立第一中學校畢業。入冬大病,繼母接他至哈爾濱養病。
1917	・十九歲。考入北京大學(簡稱北大)預科。
1920	・二十二歲。入北大哲學系。
1924	・二十六歲。自北大畢業。任母校研究所國學門考古研究室助教,兼任國立古物保存委員會北平分會執行祕書。經沈兼士教授推薦,成為清室善後委員會事務員,仍兼職北大國學門助教。
1925	・二十七歲。4月,受北大研究所國學門風俗調查委員會之託,與顧頡剛、孫伏園、容希白、容元胎到北京城西妙峰山調查,後合編《妙峰山》一書。撰〈妙峰山進香日記〉及〈雷峰塔藏寶篋印陀羅尼經跋〉二文。正式進入故宮博物院工作,為古物館科員。
1926	・二十八歲。與齊念衡合力將國立故宮博物院(簡稱故宮)所藏古代銅印完成印譜《金薤留珍》。
1928	・三十歲。6月,以第1屆北大交換學生身分,被推薦至日本東京帝大考古研究室,從原田淑人教授習考古學。
1929	・三十一歲。10月,撰文〈尺八〉發表於北平《新晨報》副刊。
1930	・三十二歲。春末,返國參加燕下都考古團於河北省易縣發掘工作。6月返北平後,兼任古物保管委員會祕書。
1931	・三十三歲。1月,再赴易縣將燕下都考古團所得文物攜回北京保存研究。
	・夏,發起「圓臺印社」。秋,與申若俠女士結婚。
1932	・三十四歲。秋季起故宮為了因應政局變故,準備將院藏文物移往南方,開始進行裝箱工作。長子莊申出世。
1933	・三十五歲。升任故宮古物館第一科科長。2月起,故宮文物開始分批南遷。次子莊因出生。
1934	・三十六歲。9月起故宮自北平南運至上海之文物,由中央研究院、上海市政府、上海地方法院、故宮四個單位,共組監察委員會監視開箱提件作業,擔任故宮委派之監察委員。三子莊喆出生。
1935	・三十七歲。4月,被倫敦藝展籌委會指派為祕書之一,押運古物往返。
1936	・三十八歲。3月初,中國藝術國際展覽會在英國開幕。撰寫〈倫敦中國藝術國際展〉一文,發表於《國立故宮博物院年刊》。
1937	・三十九歲。3月,奉調故宮南京分院。後因七七事變中日戰爭開始,故宮為避免空襲使文物受損,以運送英倫展出之八十箱文物為主,再加其他珍品,輾轉運往貴陽,莊嚴負責押運,全家大小與故宮文物同行。
1938	・四十歲。11月,故宮南遷文物暫藏貴州安順縣南門外華嚴洞,並成立安順辦事處,莊嚴任主任之職。同月四子莊靈出生。
1944	・四十六歲。戰火蔓延,11月底,奉命將文物緊急運往四川,抵達後改稱故宮博物院巴縣辦事處,仍由莊嚴主其事。
1945	・四十七歲。5月,應四川省大足縣修志局邀請,與楊家駱、馬衡、顧頡剛、傅振倫、雷震、何適等教授,多人共組大足石刻調查團前往考察,從此大足石窟名揚中外。
1946	・四十八歲。1月奉命攜故宮巴縣辦事處所保管之八十箱文物運往重慶市南岸海棠溪向家坡,並先往重慶準備相關事宜。
1947	・四十九歲。暫存向家坡文物,均搭乘華114號登陸艦運往南京,所有旅渝同仁亦隨文物遷返南京。
1948	・五十歲。春,隨教育部組織的臺灣訪問團赴臺演講,宣揚中華文化。
	・7月,當選中國博物館協會理事。
	・12月,奉命將故宮南京分院文物移往臺灣,與劉奉璋等人負責第一批文物押運,經基隆至楊梅暫存。

1949	・五十一歲。2月，運臺之二、三兩批故宮文物由同仁分別押運抵臺，再轉運臺中糖廠倉庫存藏。故宮院長馬衡並未來臺。7月，教育部長杭立武成立國立故宮中央博物圖書院館聯合管理處，杭立武兼主任委員。
1950	・五十二歲。隨故宮文物遷存新建成的霧峰北溝庫房，全家也遷往霧峰北溝定居，為期十五年。
1951	・五十三歲。撰文：〈元秘府本清明上河圖卷�〉、〈關於辟邪〉、〈宋元瓷器述略〉、〈書衣跋〉等。
1953	・五十五歲。撰文〈書法的欣賞〉、〈唐閻立本繪蕭翼賺蘭亭圖卷跋〉。
1954	・五十六歲。應中華民國書法協會邀請赴日參訪。
1955	・五十七歲。升任故宮古物館館長。撰文〈博物館史略〉，冬季應教育部之聘，與錢穆、劉延濤、黃君璧、毛子水等人訪日。
1956	・五十八歲。8月兼任臺灣省立師範大學國文研究所教授，為期三年。撰文〈故宮與中央博物院存臺文物簡介〉等。
1959	・六十一歲。撰文〈評故宮銅器圖錄〉、〈中國繪畫的特色〉。仿歐陽修六一之義，每日靜坐、打拳、散步、寫字、飲酒及奉行自己，自號六一翁。
1961	・六十三歲。以顧問身分赴美，視察故宮與中央博物院文物運美五大城市巡展。
1962	・六十四歲。年中結束文物在美巡展任務返國。11月隨中華民國書法訪問團訪日，與黃君璧於東京巧遇張大千、溥心畬。
1963	・六十五歲。邀集中外文友於北溝村外溪邊舉行曲水流觴雅集。
	・8月，任東海大學中文系兼任教授。
1964	・六十六歲。升為故宮副院長。
1965	・六十七歲。臺北外雙溪故宮新館落成，原北溝庫房之古物全數移運新館，因而全家隨之移居臺北。
1966	・六十八歲。8月任國立臺灣大學中國語文學系兼任教授。
1967	・六十九歲。於英文中國郵報（China Post）畫廊舉行書法個展。撰文〈我與石鼓〉等。
1968	・七十歲。於故宮以「兩宋繪畫述要」為題發表專題演講。

▋參考資料

・〈華夏文化——萬多箱國寶的重慶傳奇〉，2016.6.3瀏覽。
・〈臺靜農先生傳〉，方瑜撰述。http://www.cl.ntu.edu.tw/people/bio.php?PID=129#personal_writing，2016.5.24
・11月7日《社會日報》。引自莊嚴《山堂清話》，頁15-16。
・http://big5.cri.cn/gate/big5/gb.cri.cn/3601/2005/08/17/1266@664337.htm
・方聞，〈感念臺灣國立故宮博物院〉，https://www.douban.com/group/topic/10287724/2016年6月2日瀏覽。
・王心均，〈從安順到臺北〉，《故宮書法莊嚴》，頁292。
・史紫忱，〈莊尚嚴先生書法〉，《文藝復興》，1972.5.1，封底扉頁。
・艾瑞慈，〈記憶中的莊尚嚴先生〉，《故宮・書法・莊嚴》，臺北：雄獅圖書，1999，頁266。
・何凡，〈「六一翁」與藝文展〉，《聯合報》，1978.8.1。
・吳哲夫，〈一位渾厚含蓄的長者〉，《故宮・書法・莊嚴》，臺北：雄獅圖書，1999，頁306。
・呂佛庭，〈我與慕老的翰墨因緣〉，《故宮・書法・莊嚴》，臺北：雄獅圖書，1999，頁227。
・李福臻，〈慕陵師的書法藝術〉，《故宮・書法・莊嚴》，臺北：雄獅圖書，1999，頁319。
・柯慶明，〈為臺大紀念臺靜農先生百歲冥誕系列活動而作一百年光華〉。
・活動2014.10.19於臺灣創價學會至善文化會館舉行。
・孫文對於張勳一生給評價：「清室遜位，本因時勢。張勳強求復辟，亦屬愚忠，叛國之罪當誅，戀主之情自可憫。
　文對於真復辟者，雖以為敵，未嘗不敬之也。」
・國立故宮博物院編撰，《故宮七十星霜》，臺北：國立故宮博物院，1995，頁6-13、22-23、199。
・梁帝意，〈國立歷史博物館荒繆展覽！〉，《新知識》，1975.10.25。
・莊申，〈仙風道骨、隨遇而安、怡情園林〉，《故宮・書法・莊嚴》，臺北：雄獅圖書，1999，頁14。
・莊因，〈父親的詩〉，《故宮・書法・莊嚴》，臺北：雄獅圖書，1999，頁344。
・莊伯和，〈不作厚古薄金論，莫為貴耳賤目人〉，《故宮・書法・莊嚴》，臺北：雄獅圖書，1999，頁323。
・莊嚴，〈中國書法中的瘦金體〉，《中國文選》14期，臺北縣，中國文選社，1968，頁132。
・莊嚴，〈尺牘〉、〈適齋詩草〉、〈不唱歌，去考古〉、〈宣統出宮，我入宮〉，《故宮・書法・莊嚴》，臺北：雄獅圖書，1999，頁172、177、150、189。
・莊嚴，〈再談劉中使帖及顏書送裴將軍詩帖〉、〈趙子昂書妙嚴寺記及其他〉、〈故宮文物的裝箱與南遷—前生造定，老裝老運〉、〈倫敦中國美術國際展〉，
　《山堂清話》，臺北：國立故宮博物院，1979，頁178、233-234、162-164。

1969	· 七十一歲。自故宮退休，任職長達四十五年。轉任中國文化學院藝術研究所專任所長。
	· 10月起，開始撰寫《山堂清話》之文章，每月於《自由談》月刊連載。
1970	· 七十二歲。撰文〈由字形及書法看中國文字的演變〉。
1973	· 七十五歲。4月於士林外雙溪故宮旁之流水音，舉辦第二次流觴雅集。
1974	· 七十六歲。於國立歷史博物館以「對當前我國書學的看法」為題講演。
	· 2月，與文友傅狷夫、于還素、戴蘭村、羊令野於臺北國軍文藝活動中心舉行「忘年書展」。
1975	· 七十七歲。2月再於臺北國軍文藝活動中心舉行第2屆「忘年書展」，參展者增加王壯為、汪中等。撰有：〈淺談書法中的碑和帖〉、〈武元直繪赤壁圖卷〉、〈我喝過的怪酒〉、〈我吃過的怪飯〉。
1977	· 七十九歲。3月參加中華民國書法學會之書法訪問團赴韓訪問。6月撰編《中國書法》。
1978	· 八十歲。7月再帶領中華民國書法訪問團訪韓，11日中韓書法交誼展於漢城揭幕。
	· 8月，為慶賀八十歲生辰於史博館國家畫廊舉辦「莊氏一門藝文展」，包括夫人申若俠、長子莊申、次子莊因、三子莊喆、四子莊靈，以及次媳夏祖美、三媳馬浩、四媳陳夏生均參展。
	· 9月，與葉公超兩人就中國文字與書法之關係對話，內容載於《中國時報》。
	· 10月，應北京大學臺灣校友之請，為故校長蔡元培恭寫墓表，引為生平快意之事。
1979	· 八十一歲。年初罹直腸癌，入榮總醫院開刀後返家靜養。11月華新文化事業中心為先生出版書法集「六一之一錄」。
1980	· 八十二歲。病逝於臺北榮總。8月《山堂清話》出版。
1982	· 3月，臺北龍門畫廊舉辦「莊嚴先生書法紀念展」。
1985	· 12月，《山堂清話》之第一、二部分譯為日文，改名《遺老が語る故宮博物院》由東京二玄社出版。
1999	· 為百歲冥誕之年，四子莊靈及門生莊伯和合編《故宮·書法·莊嚴》紀念集出版。
	· 10月，臺北何創時書法藝術基金會舉行「莊嚴百年——慕陵先生書法紀念展」。
2016	· 《家庭美術館——美術家傳記叢書——清趣·瘦金·莊嚴》出版。

· 莊嚴，〈民國第二癸丑士林流水音達觀自信的莊嚴先生〉，《中華文化復興月刊》，1975.7，頁12、14。
· 莊嚴，〈淺談書法中的碑和帖〉，《中國藝術史開集刊》，臺北：雄獅圖書，1999，頁49。
· 莊嚴，〈適齋詩草／和振玉七十生日有感詩〉，《故宮·書法·莊嚴》，臺北：雄獅圖書，1999，頁201。
· 莊嚴，〈臨趙孟頫「湖州妙嚴寺記」手卷〉題跋。
· 莊嚴，〈顏真卿及其書法〉，《中央月刊》，臺北《中央日報》，1970，頁161-162。
· 莊嚴，引自〈只有被侵佔的土地，沒有被侵佔的文化〉，《1925-2005紫禁城》，「故宮博物院80年專號」雙月刊，總第132期，頁90。
· 莊嚴此詩擬蘇東坡詩句：「柏臺霜氣夜淒淒，風動瑯璫月向低；夢繞雲山心似鹿，魂飛湯火命如雞；眼中犀角真吾子，身後牛衣愧老妻；百歲神遊定何處，桐鄉知葬浙江西。」
· 莊靈，〈母親九十九〉，《當代臺灣文學選譯》，2005年夏。
· 莊靈，〈母親九十九〉，《當代臺灣文學選譯》2005年夏，頁172。
· 莊靈，〈霧峰洞天山堂憶舊〉，《故宮·書法·莊嚴》，臺北：雄獅圖書，1999，頁351-353。
· 野島剛，〈兩個故宮的離合；歷史翻弄下的兩岸故宮的命運〉，臺北：聯經，2012，頁130、160-171。
· 陳長華，〈布衣便鞋的『老阿伯』：書法家莊嚴八十壽辰前夕懷舊，老莊老運好，退休生活逍遙林下〉，《聯合報》，1978.7。
· 黃仁宇，《中國大歷史》，臺北：聯經，1993，頁365。
· 黃志陽，〈書通幽光一論莊嚴先生其人其書〉，《臺灣美術歷程與繪畫團體發展學術研討會》，臺北：中華民國畫學會，未出版論文集，頁6。
· 廖雪芳，〈訪「六一翁」莊嚴漫談書法〉，《雄獅美術》，74期，頁99。
· 臺靜農，〈序〉，《六一之一錄》，華欣文化事業中心，1979.11。
· 臺靜農，〈慕陵先生書藝溯源〉《故宮·書法·莊嚴》，臺北：雄獅圖書，1999，頁216-7。
· 臺靜農一生共計三次入獄，1928.4.7入獄，繫獄五十天；1932.12.12入獄，繫獄十餘天；1934.7.26入獄，繫獄半年。
· 潛齋（索予明），〈吾愛莊夫子徒此挹清芬〉，《故宮·書法·莊嚴》，臺北：雄獅圖書，1999，頁239、242。
· 蔣復璁，〈文化復興運動中故宮博物院的責任〉，《中華文化復興運動與國立故宮博物院》，臺北：商務印書館，1977，頁52、58。
· 蔡元培，《我在北京大學的經歷》。
· 蔡文怡，《中央日報》，67.7.28。

▌感謝：本書承蒙莊靈先生授權並提供圖版，以及莊伯和、張瓊慧、林保堯、管振彬、藝術家出版社等提供相片及相關資料等，特此謝忱。

家庭美術館／美術家傳記叢書

清趣・瘦金・莊　嚴

潘襎／著

國立台灣美術館 策劃　藝術家 執行

發 行 人｜蕭宗煌
出 版 者｜國立臺灣美術館
地　　址｜403 臺中市西區五權西路一段 2 號
電　　話｜（04）2372-3552
網　　址｜www.ntmofa.gov.tw
策　　劃｜蕭宗煌、何政廣
審查委員｜黃冬富、周芳美、蕭瓊瑞、廖仁義、白適銘
執　　行｜林明賢、林振莖
編輯製作｜藝術家出版社
　　　　｜臺北市金山南路二段 165 號 6 樓
　　　　｜電話：（02）2371-9692~3
　　　　｜傳真：（02）2331-7096
編輯顧問｜王秀雄、謝里法、林柏亭、林保堯
總 編 輯｜何政廣
編務總監｜王庭玫
數位後製總監｜陳奕愷
數位後製執行｜陳全明
文圖編採｜謝汝萱、鄭清清、陳琬尹、蔣嘉惠、黃其安
美術編輯｜王孝媺、張娟如、吳心如、柯美麗
行銷總監｜黃淑瑛
行政經理｜陳慧蘭
企劃專員｜徐曼淳、王常羲、朱惠慈

總 經 銷｜時報文化出版企業股份有限公司
倉　　庫｜桃園市龜山區萬壽路二段 351 號
電　　話｜（02）2306-6842

南部區域代理｜臺南市西門路一段 223 巷 10 弄 26 號
　　　　　　｜電話：（06）261-7268
　　　　　　｜傳真：（06）263-7698
製版印刷｜欣佑彩色製版印刷股份有限公司
裝　　訂｜聿成裝訂股份有限公司
電子出版團隊｜圓滿數位科技有限公司

初　　版｜2016 年 10 月
定　　價｜新臺幣 600 元

統一編號 GPN 1010501541
ISBN 978-986-04-9659-8

國家圖書館出版品預行編目資料

清趣・瘦金・莊嚴／潘襎 著
-- 初版 -- 臺中市：國立臺灣美術館，2016.10
　160 面：19×26 公分　（家庭美術館）

ISBN　978-986-04-9659-8　（平裝）

1. 莊嚴　2. 畫家　3. 臺灣傳記

940.9933　　　　　　　　　　105014964